DIY物語

紙·黏·土·小·品

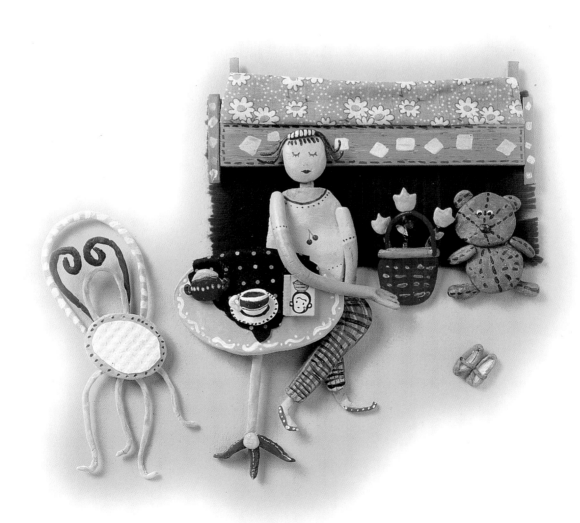

目錄 contents

14 海陸大總匯

DIY物語
紙·黏·土·小·品
海陸大總匯

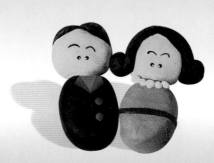

DIY物語
紙·黏·土·小·品
生 活 大 師

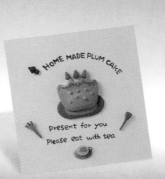

DIY物語
紙·黏·土·小·品
應 用 大 百 科

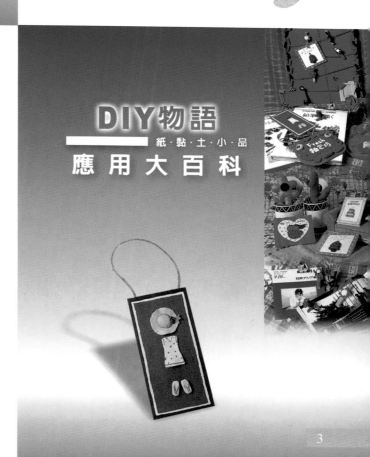

紙黏土大挑戰！！

以隨手可得的素材——紙黏土來構出圖、景、小物等，以簡易的技法加上活潑的造型，顏色任意的搭配，捏造出可愛的小世界。這些紙黏土小物在組合之下，又可變幻出各種小天地，也可以將其應用於卡片上，裝飾雜物，以無限創意作品來表現，挑戰生活中不可能的任務。

本書分為三大部分，即海陸大總匯，生活大師，以及應用大百科，其中海陸大總匯中，以立體作品為主，大致捏造出造型後，再彩繪上色，並加以步驟說明；而生活大師部分，表現主題性的作品，加以線稿及分解圖，重點提示，使讀者可以得心應手，最後，應用大百科中則用到各式的生活物品，讓生活更豐富了起來。

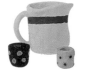
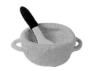

静的午后, 大陽□□□□□
□, 相框裡的照片透露著感傷的情懷,
□憶在空氣中漫延繚繞; 青春, 猶如倚偎
□邊桌的花盒, 稍縱即逝。

是不是在啜飲著咖啡的同時, 必須再來塊起
司蛋糕什么的, 這種配對方式, 就像洗澡
時哼歌, 少了就覺得無□□□無所事是, 顯得
孤單, 多了竟感到滿足了。

竟中的自己, 所扮演的是□那種角色真實?
□中的生活, 所詮釋的□□□□□□□□
□傷? 怎么在鏡中反射出另一□□□□□劇情,
□茫然無所謂的生活, 是什么□□□□□! 還看
□自己。

忙碌的生活, 可以忘□□
久了就不會煩心了, 可以□□
有点兒緊張, □□□□□
活絡活絡, 在□□□□

□一面畢卡索□□□□□象的風格, 很自我;
□我的個性, □□欣賞, 不會了解我的思考
式, 這就是我□□□主義, My style

豔陽非洲

非洲的幾何色塊, 紛澄而鮮明, 跳足躍而
坦率的大地, 蘊孕生命種子; 熱帶雨林的悶
□, 沙漠的旺盛對流, 豔陽的□□□□著非
洲式的快活。

沐浴

想像有地中海式的白色氣□□頂式的白色□
築, 蔚芒的海岸和白砂, 是和□□□超單純;
□, 像沐浴時的濛濛□□□□□的感□
很浪漫。

紙黏土

本書中使用的紙黏土有一般用紙黏土，超輕量紙黏（日製）、麵包土、石粉黏土等、各種材料都可用於捏造小物，或半立體浮雕式作品。文具行皆售有一般紙黏土，其它特殊用紙黏土，則必須至美術社購得。

顏料

我們在彩繪紙黏土時，大多採用壓克力顏料、廣告顏料，使用較少水份而多顏料來塗繪，顏色會更加飽和（因紙黏土本身吸水，若顏料稀釋過多水份，則顯得不飽和。）

黏 鐵絲：對於較細長的造型，我們可以利用鐵絲作出造型後，再包裹上紙黏土，使其不易變形毀損。

泡綿膠：利用泡綿膠黏接作品與紙板，使其看起來更有立體感。

白膠：白膠的使用是很廣泛的，對於紙類、木類、塑膠類的黏合都是便於取得的工具。

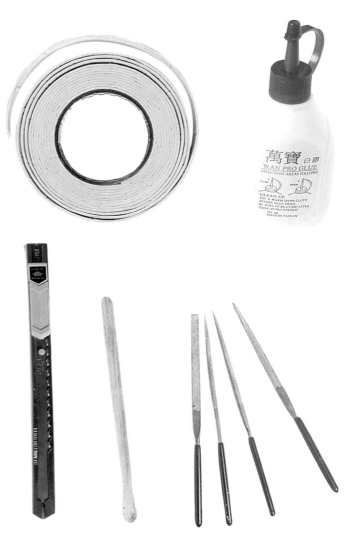

筆 壓凸筆：壓凸筆的功能在創作紙黏土時，可以對較細部的部分作修正，或使之凹凸，和雕塑刀的功能則有異曲同工之妙。

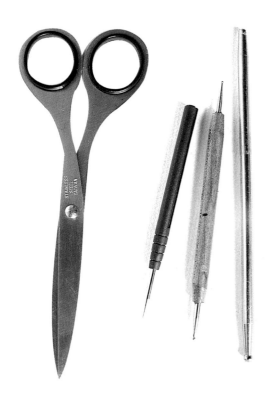

刀 雕塑刀：雕塑刀的使用，在紙黏土、陶土，軟性黏土的雕塑上常見，使用性廣泛，因其有多種樣式，故在創作時為我們解決了不少難題。

挫刀：在對於挖洞、修補、細部、微調時可使用。

刀片：通常我們可以以刀片裁切出正確形態，尤其是半立體式的浮雕作品，再以細砂紙磨拭邊緣，使其線條更平滑。

海陸
animals
大總匯

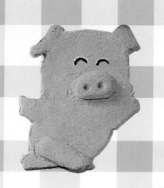

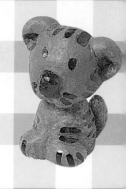

天上飛的、海裡游的、地上走

的，統統集合在這兒啦！當然

還有包括人物！更有仙女和天

使呢！一同為這世界帶來熱鬧

的氣氛。

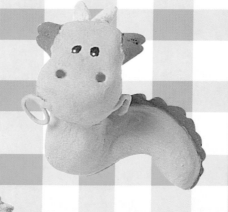

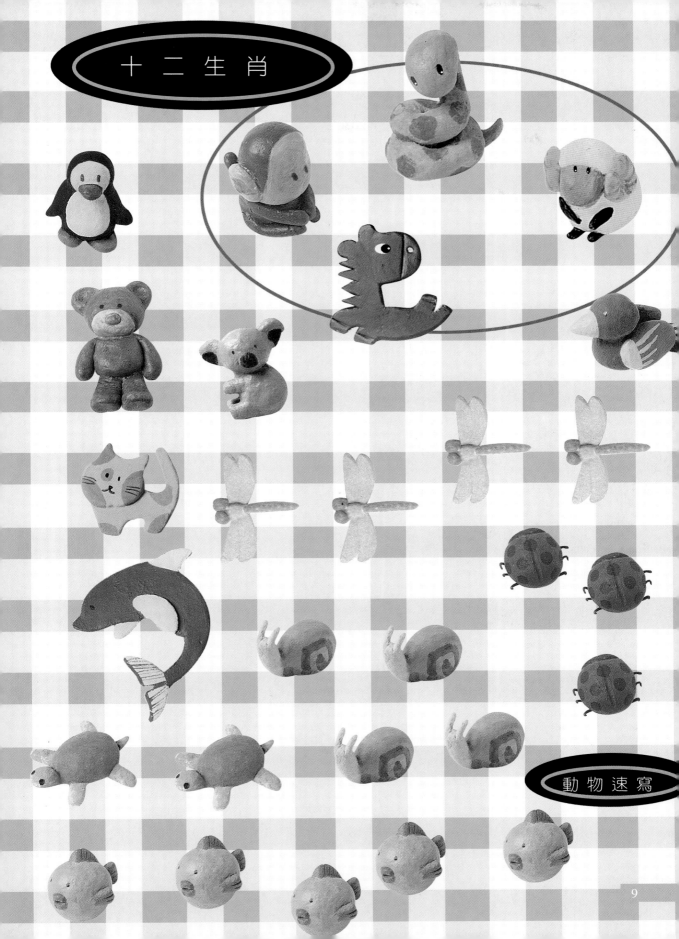

十 二 生 肖

動 物 速 寫

9

人物
people
速寫

人物的簡單速寫，有

畫家、廚師、醫生，

從小朋友到老公公、

老奶奶，簡單的構成

一個個活潑的小人

物。

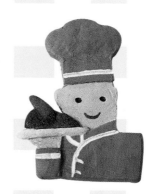

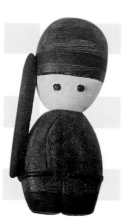

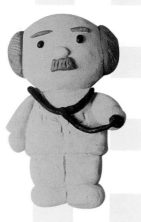

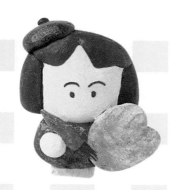

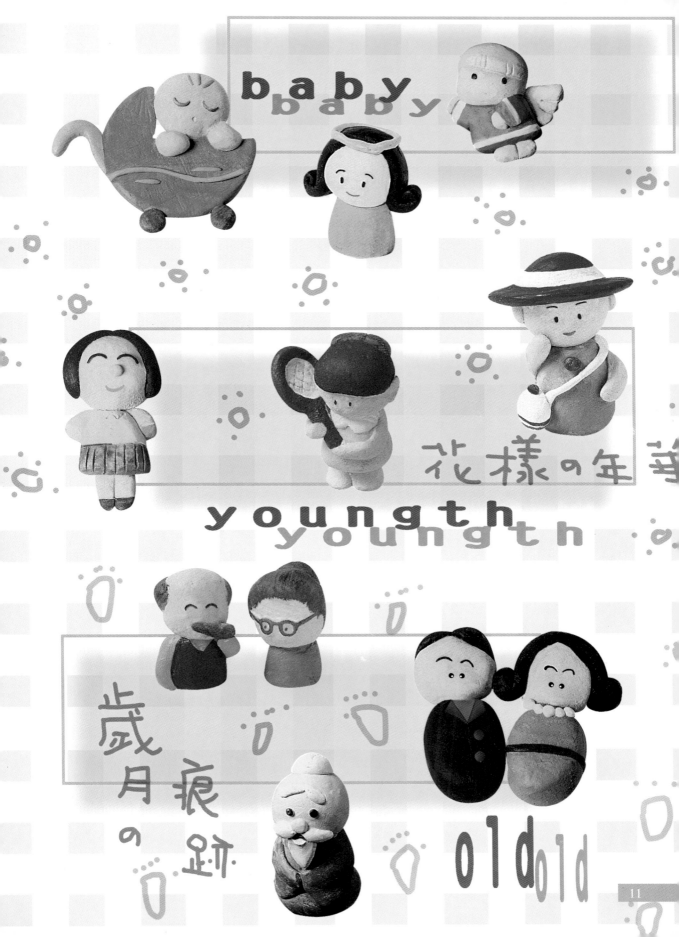

baby
baby

花樣の年華
youngth
youngth

歳月痕の跡

old old

11

食物集
foot

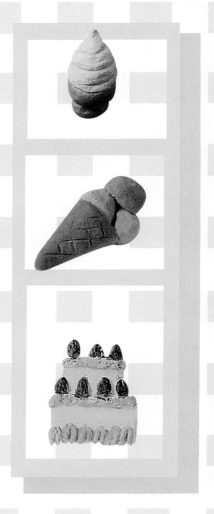

嗯～各式各樣好吃的麵

包、點心出爐囉！香噴

噴的讓人垂涎三尺，忍

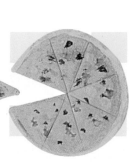

不住一口一口的吃著，

還有令人賞心悅目的植

物和吃了會讓人身體健

康的蔬菜水果，可以讓

我們心情愉快喲！

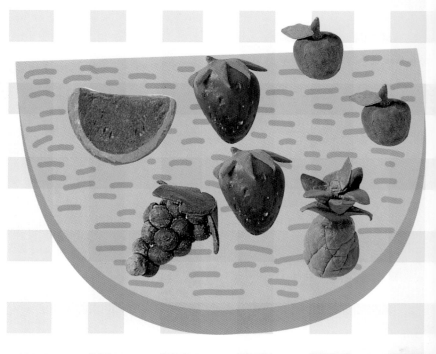

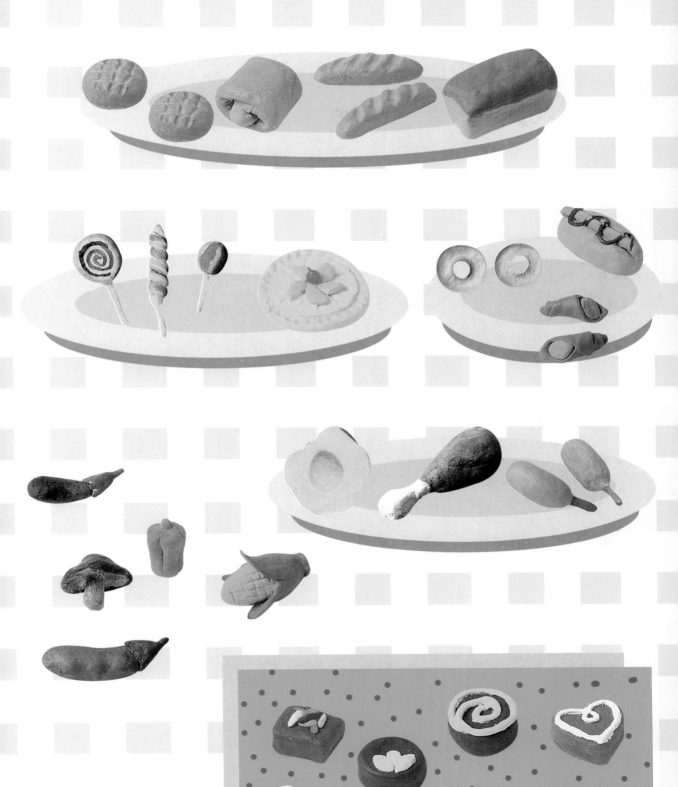

DIY物語

紙·黏·土·小·品

海陸大總匯

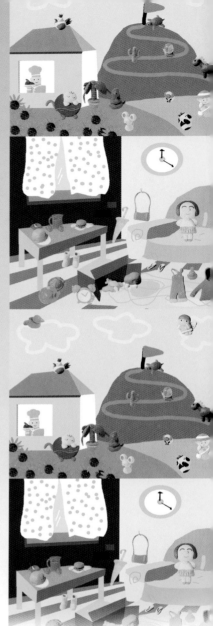

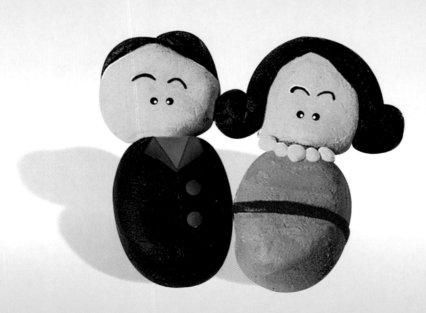

十二生肖 鼠 牛 虎 兔

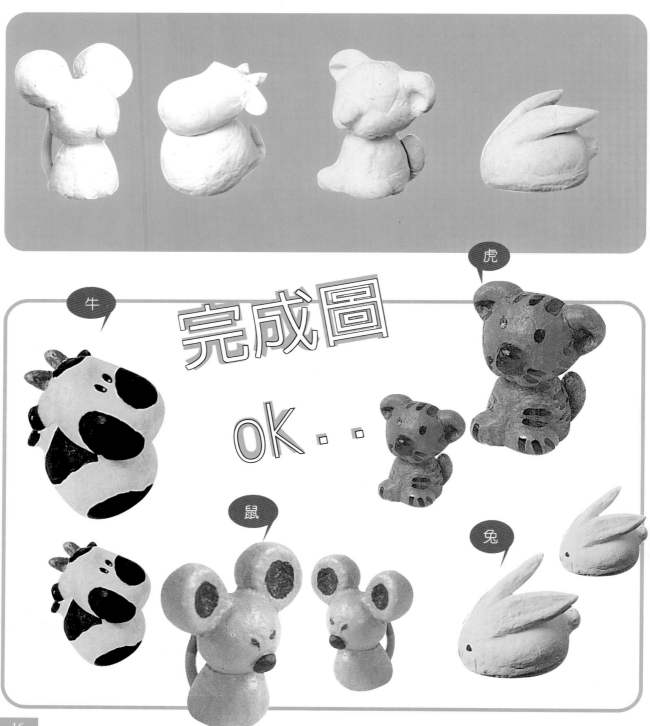

完成圖 ok . .

十二生肖 龍 蛇 馬 羊

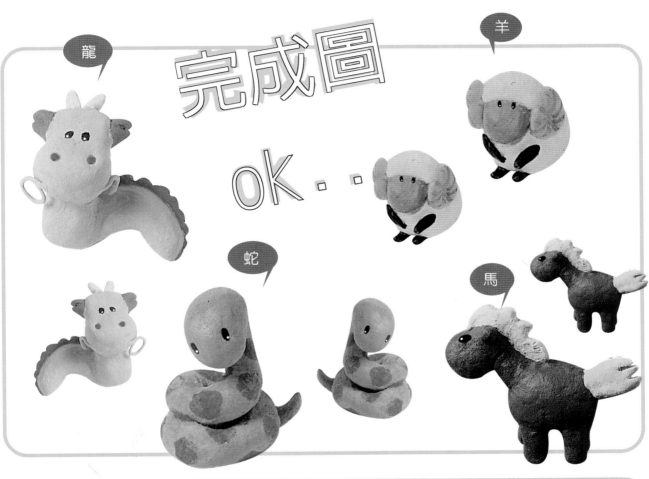

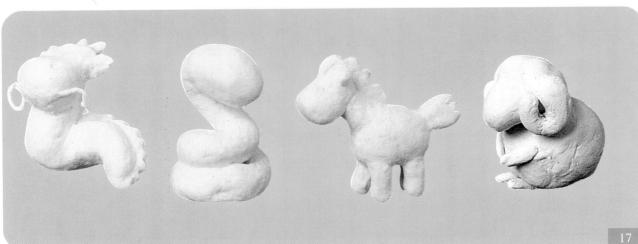

十二生肖 猴 雞 狗 豬

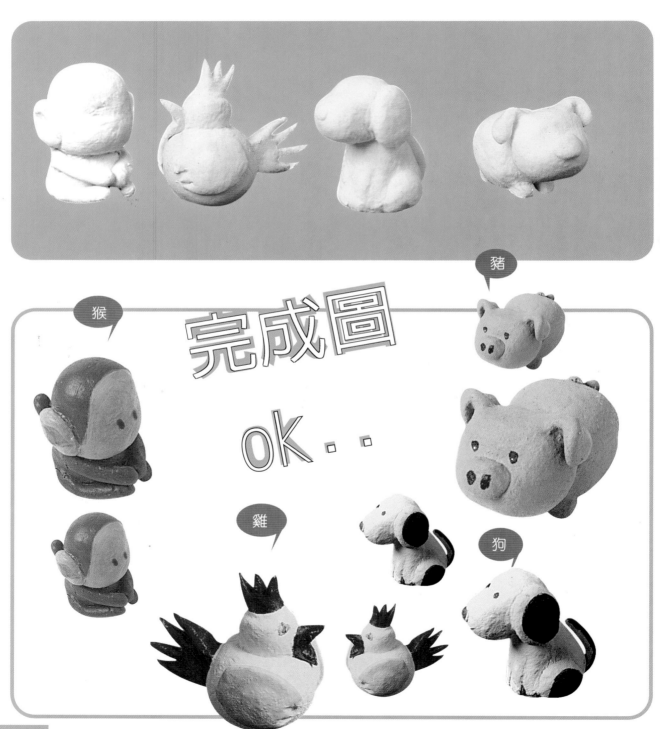

十二生肖 鼠 牛 虎 兔

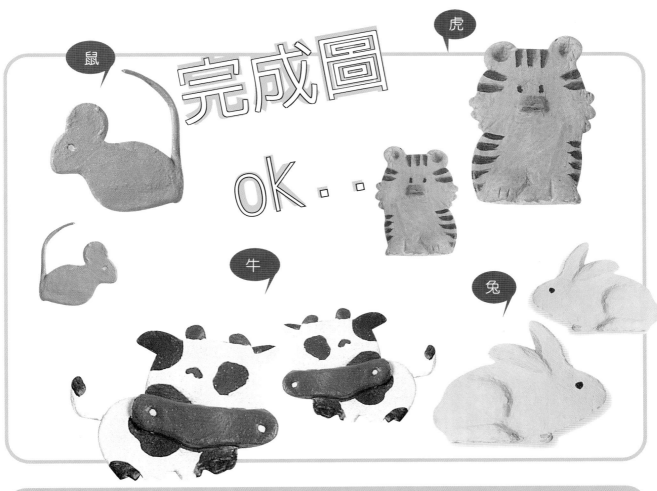

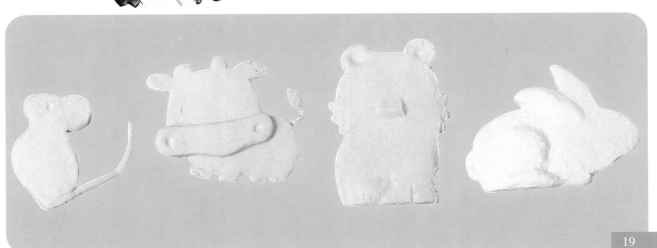

十二生肖 龍 蛇 馬 羊

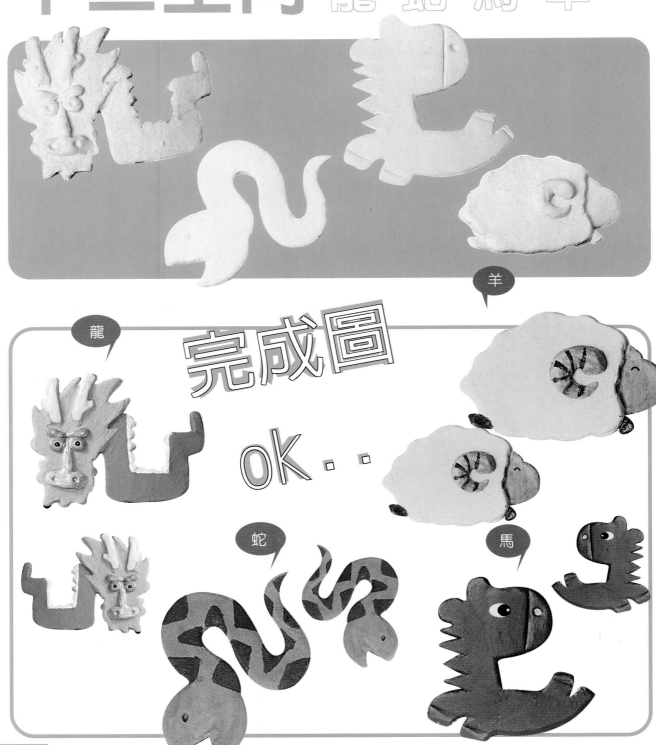

十二生肖 猴 雞 狗 豬

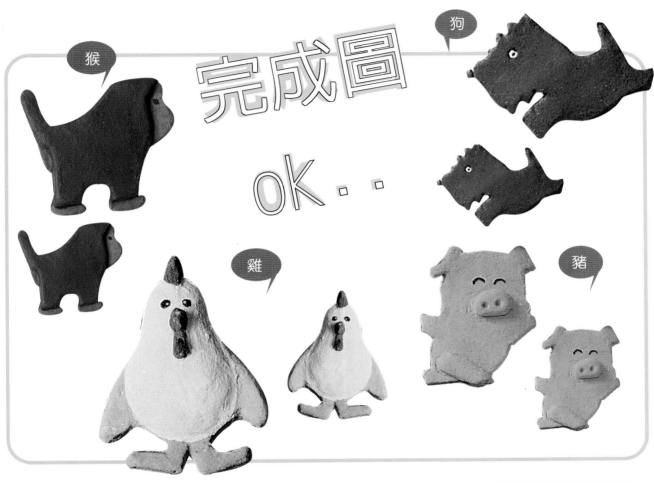

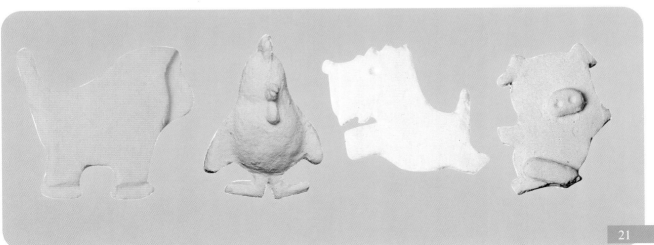

動物速寫

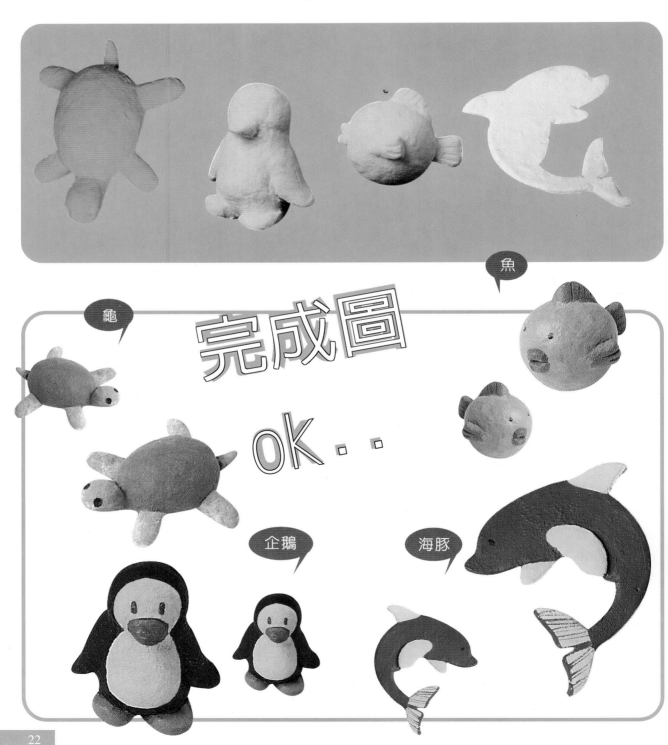

魚

龜

完成圖

ok..

企鵝

海豚

動物速寫

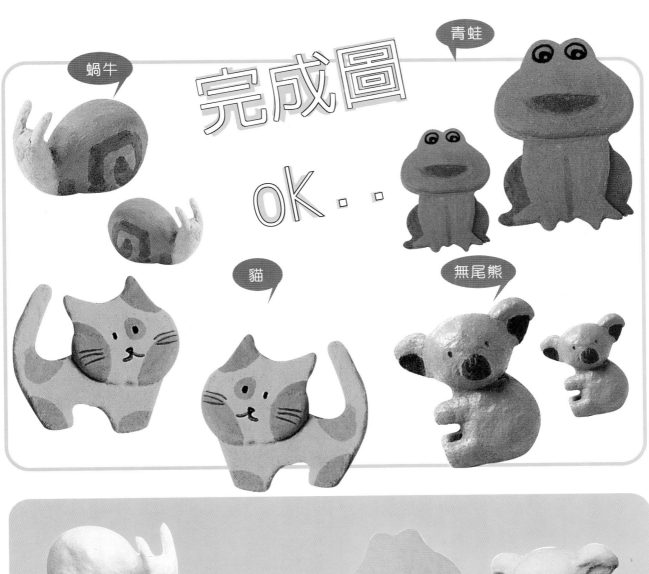

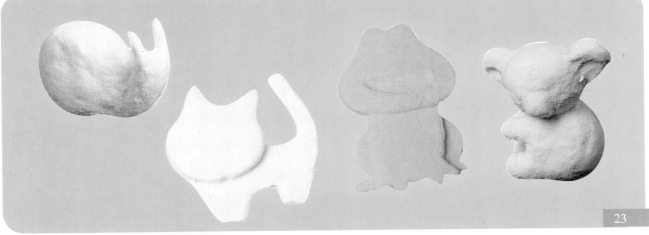

步驟技法

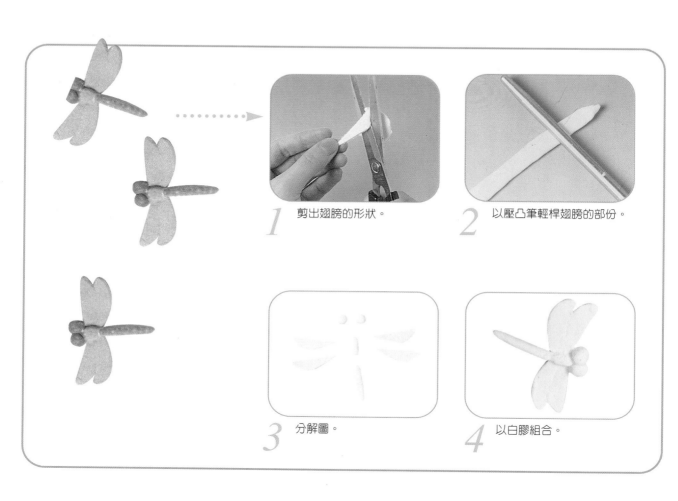

1 剪出翅膀的形狀。

2 以壓凸筆輕桿翅膀的部份。

3 分解圖。

4 以白膠組合。

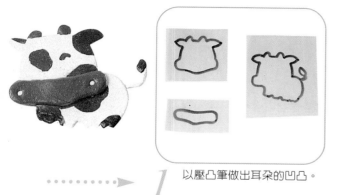

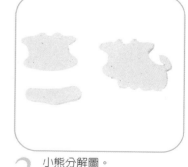

1 以壓凸筆做出耳朵的凹凸。

2 小熊分解圖。

3 再以白膠固定即可。

步驟技法

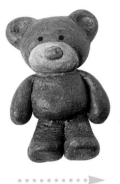
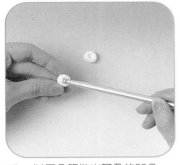
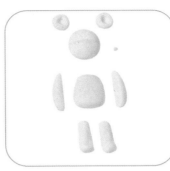
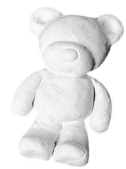

1 以壓凸筆做出耳朵的凹凸。

2 小熊分解圖。

3 再以白膠固定即可。

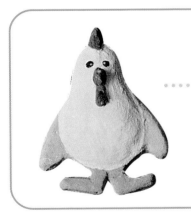

1 分解圖。

2 組合圖。

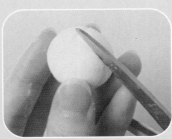

1 捏半圓球壓出紋路。

2 以細條固定於半圓球下,做為腳。

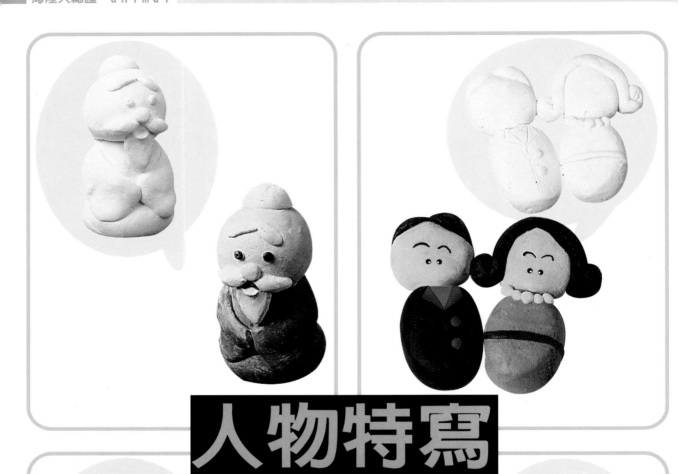

人物特寫

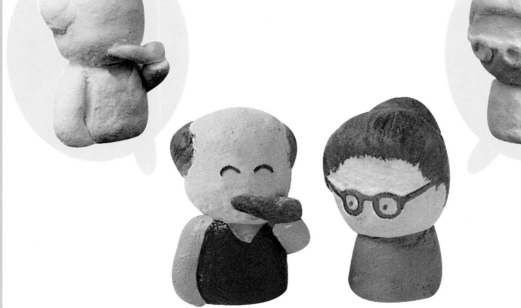

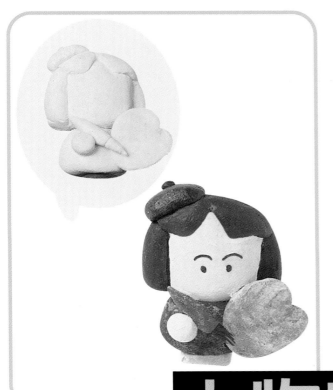

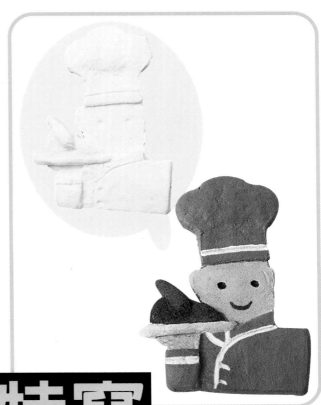

人物特寫

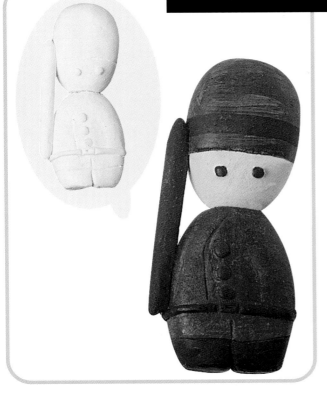

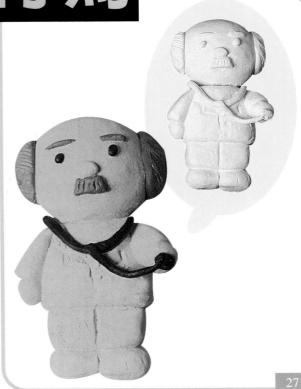

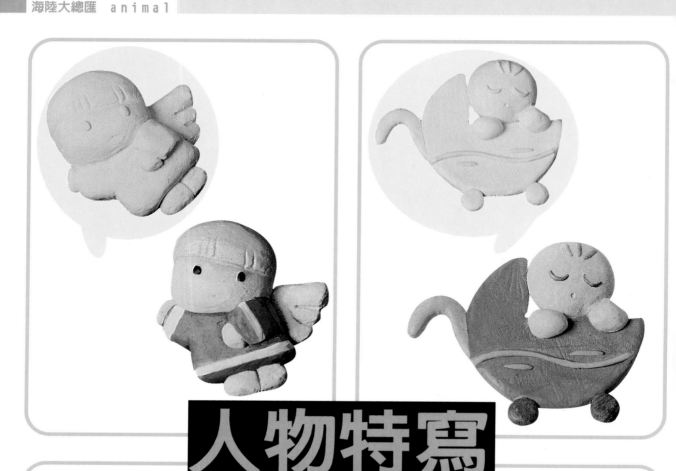

人物特寫

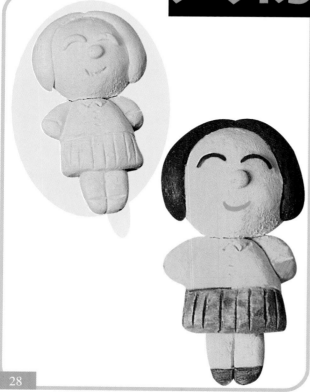

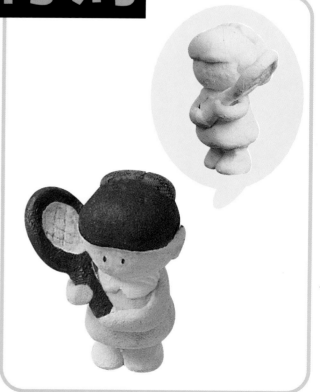

步驟技法

1 將條狀紙黏土桿平做為頭髮。

2 將頭髮兩端捲起。

3 搓細條兩端接合成光環。

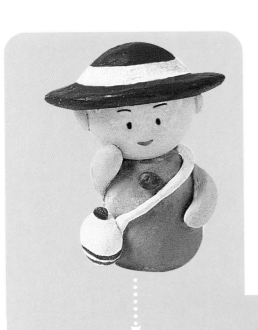

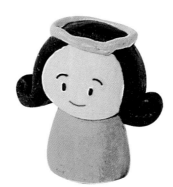

1 將一圓壓入圓片,做為頭髮戴帽狀。

2 水壺由扁圓和小圓球組成。

3 將各部份一一結合。

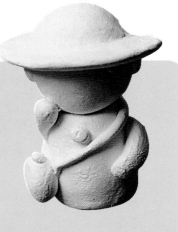

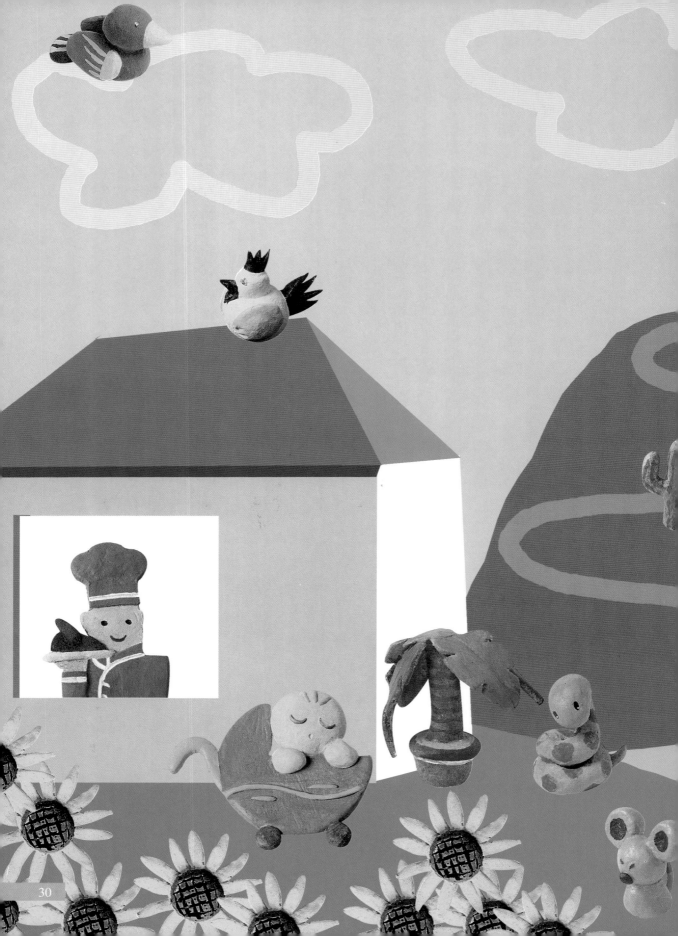

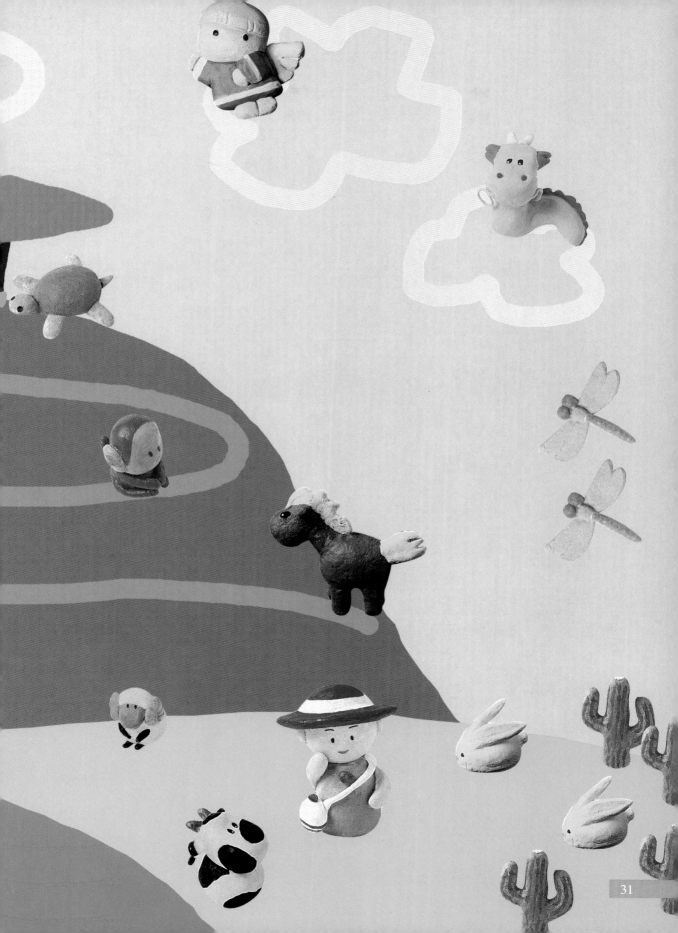

食物集

嗯～各式各樣好吃的麵包、點心出爐囉！香噴噴的讓人垂涎三尺，忍不住一口一口的吃著，還有令人賞心悅目的植物和吃了會讓人身體健康的蔬菜水果，可以讓我們心情愉快喲！

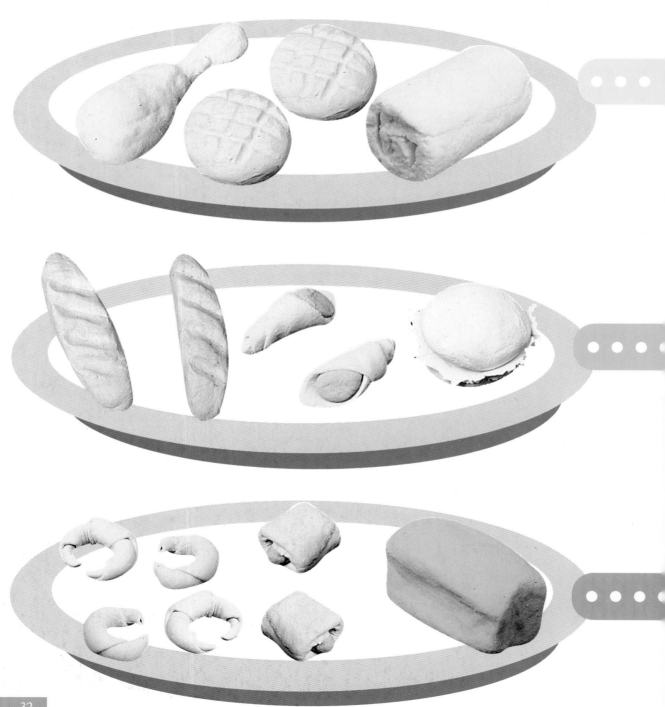

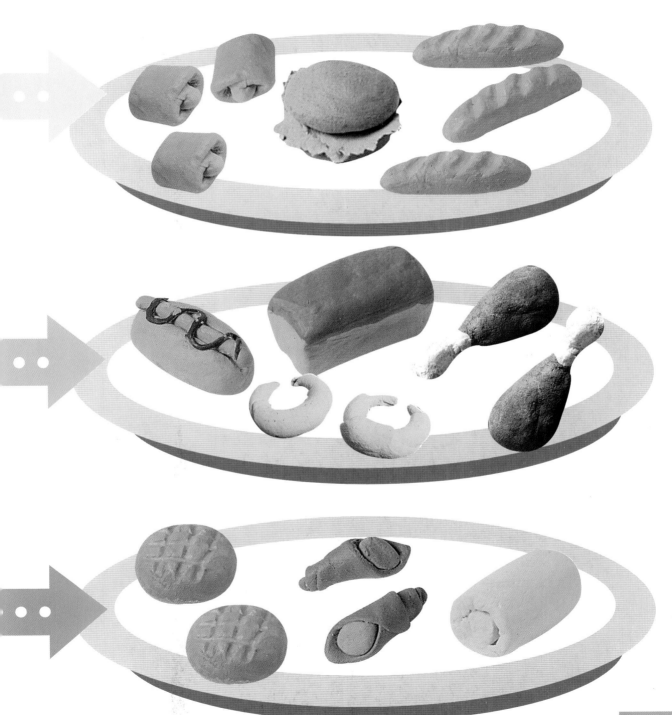

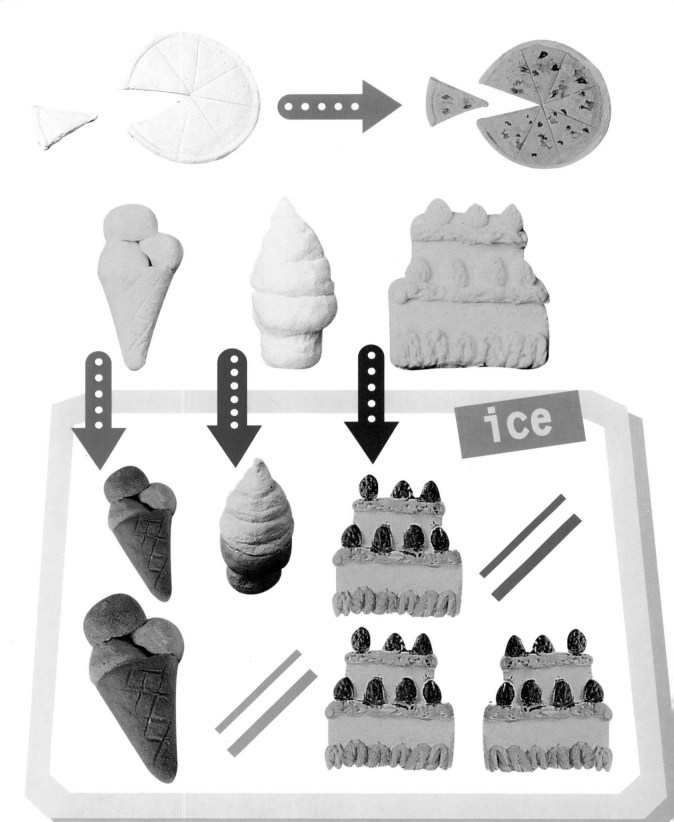

ice

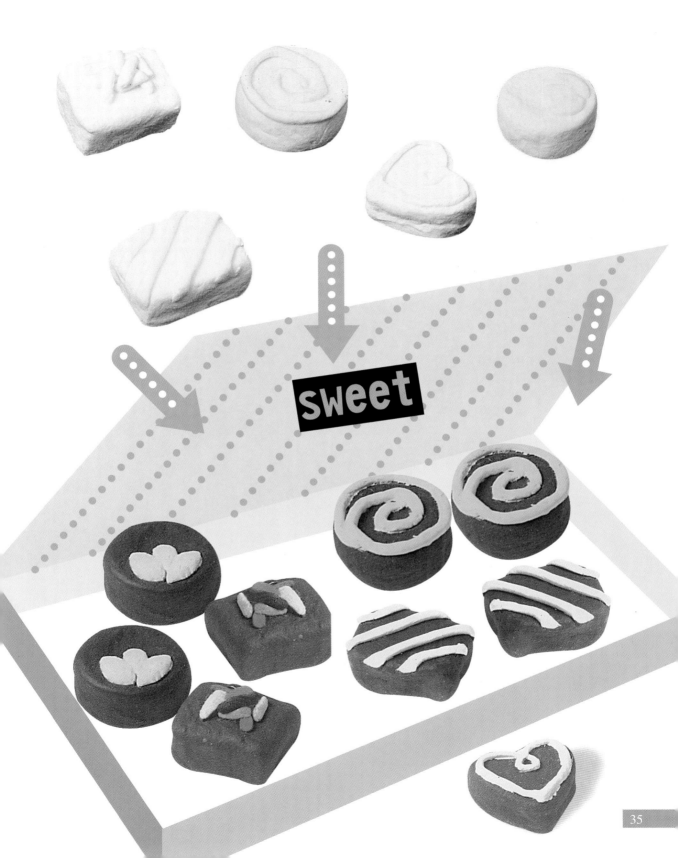

sweet

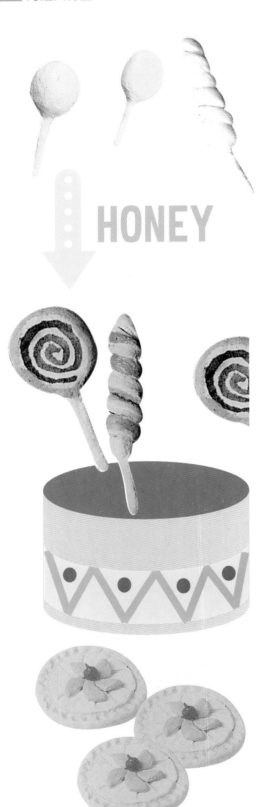

HONEY

HOT DOG

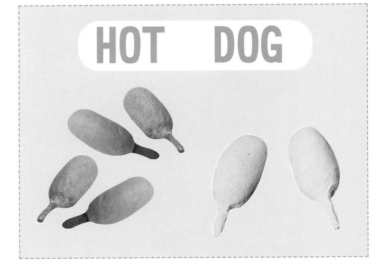

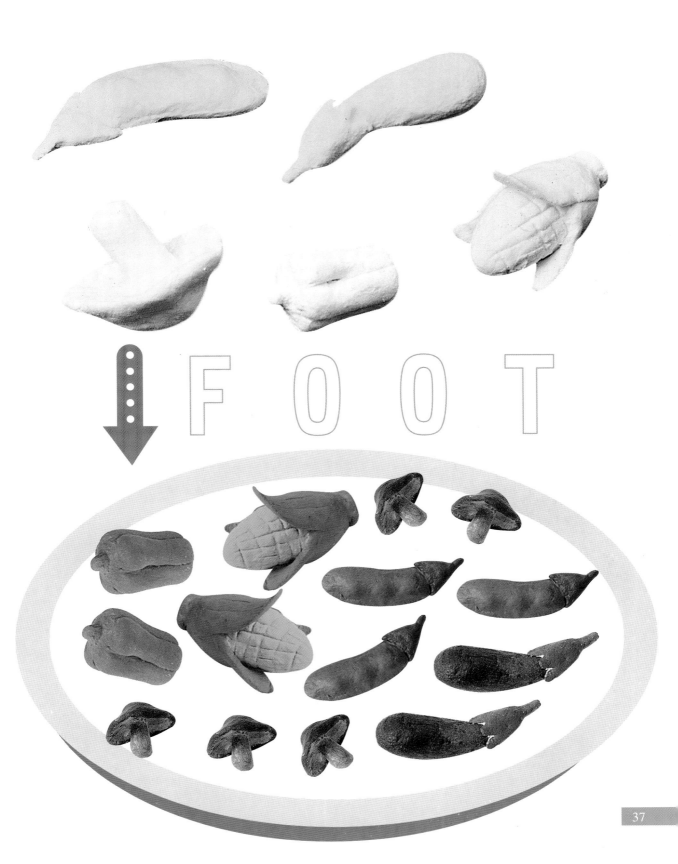

FOOT

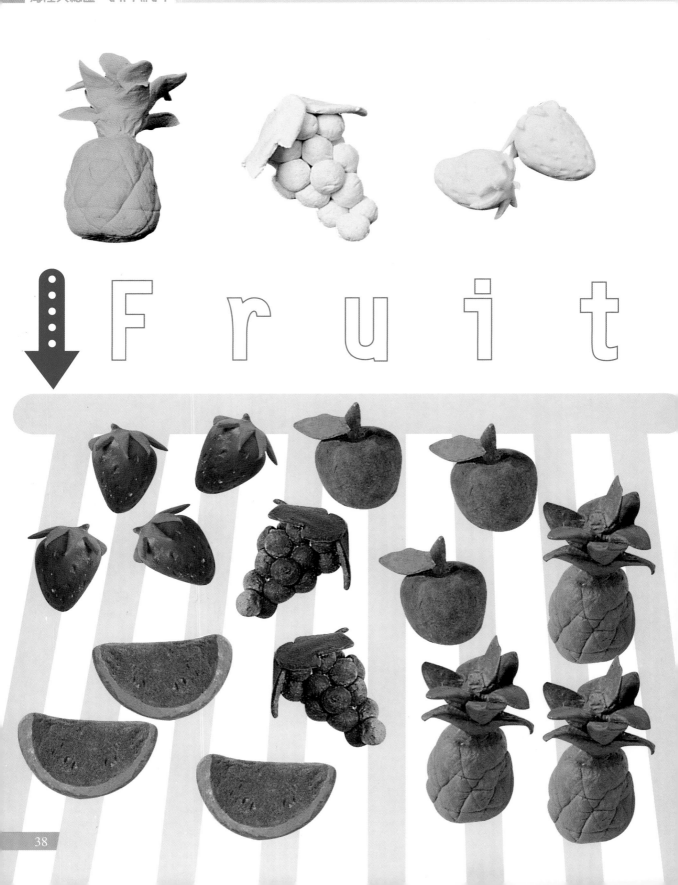

Fruit

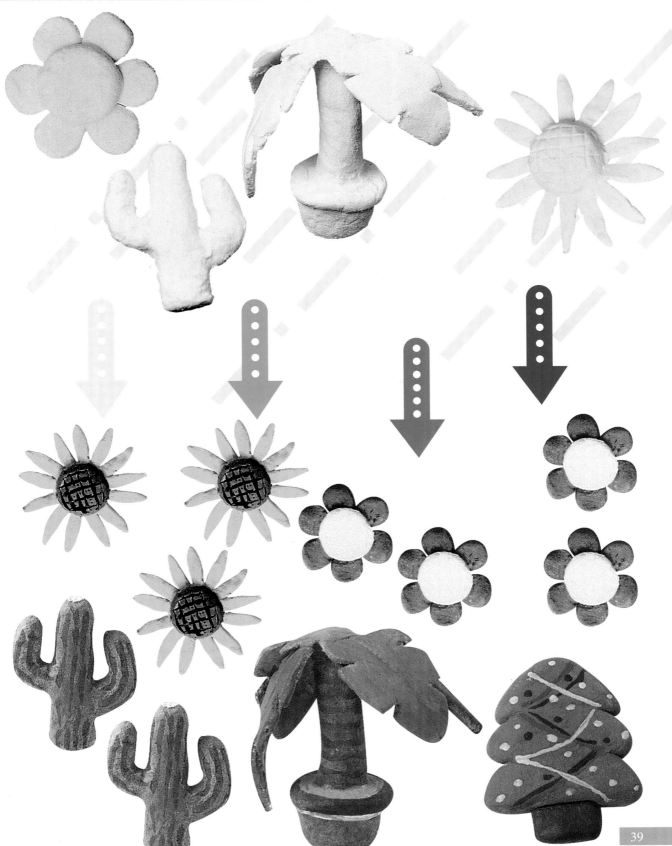

步驟技法

可頌麵包

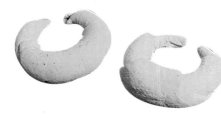
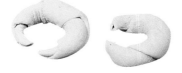

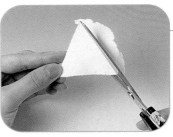

1 剪出一片三角形。

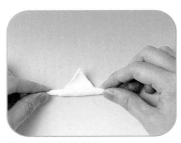

2 將三角片捲起。

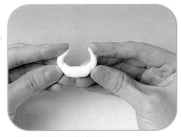

3 將兩端彎起即可。

大亨堡

1 捏出麵包的形狀,將中間分開。

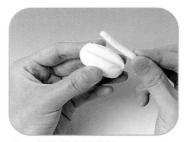

2 捏條熱狗放中間。

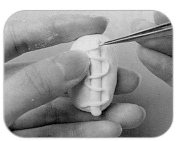

3 搓細條做為蕃茄醬。

步驟技法

蛋糕捲

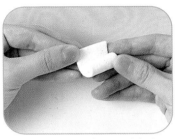

1 將長方形較短的一邊朝自己捲起即可。

鳳梨

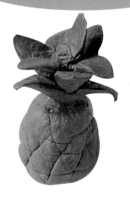 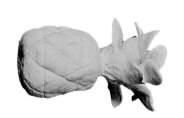

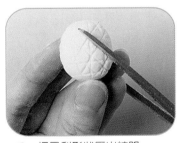

1 捏鳳梨形狀壓出紋路。

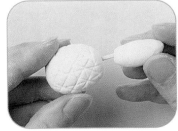

2 將橢圓形紙黏土以牙籤固定於鳳梨上。

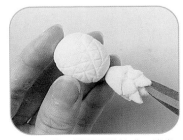

3 以剪刀將橢圓形剪成一塊尖角。

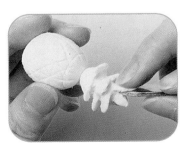

4 將尖角壓成葉片狀。

步驟技法

披　薩

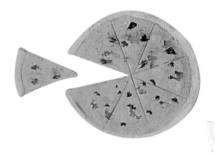

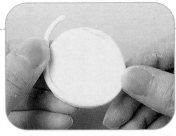

1 在圓片周圍以細條加高，使邊較厚，再加以修飾。

2 以剪刀壓出片狀，並剪下其中一片。

玉　蜀　黍

1 捏出橢圓形，以剪刀壓出玉米的紋路。

2 剪出葉片包覆於玉米上。

3 在葉片外側壓出葉脈。

步驟技法

四季豆

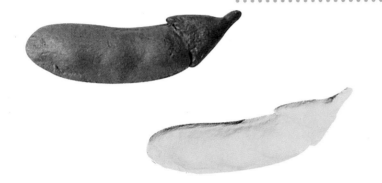

1 將紙黏土壓平，剪出豆莢形狀。

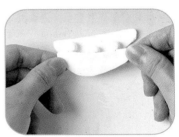

2 將豆仁包覆在豆莢中即完成。

盆栽

1 剪出葉片並以刀片壓印出葉脈。

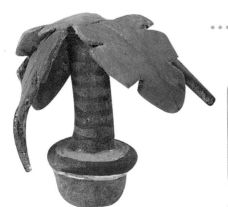

2 捏一圓柱形彎出弧度，做為樹幹。

3 做出花盆狀，加以修飾，並將整個組合並黏合即完成。

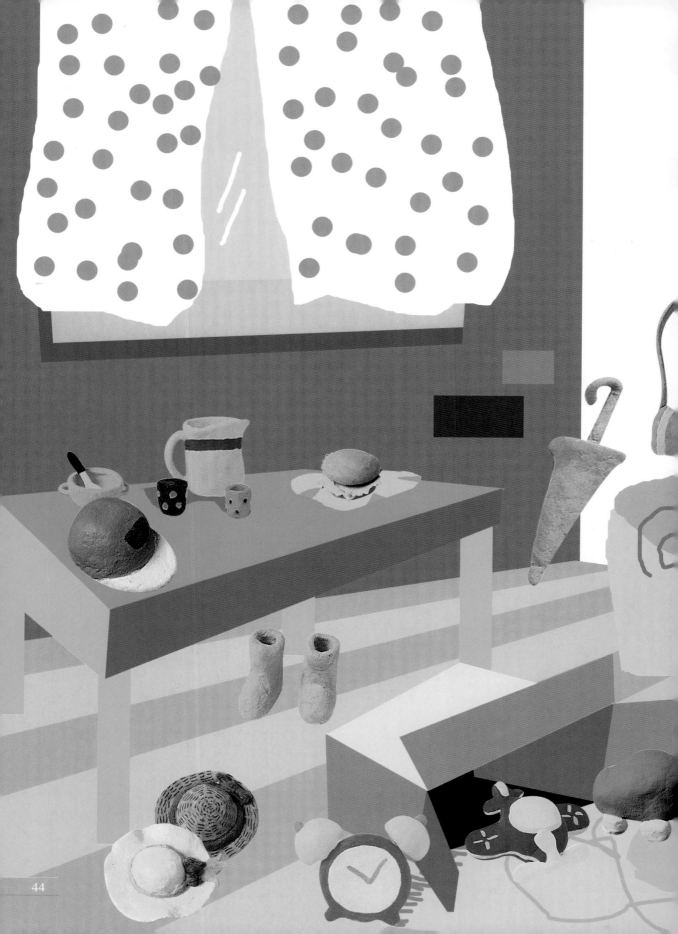

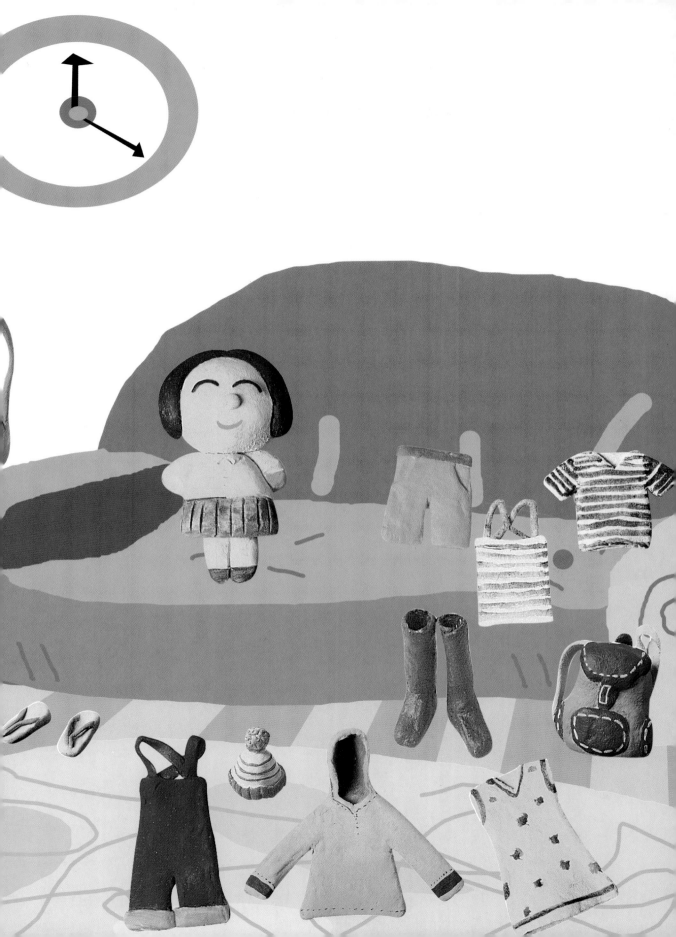

生活用品

爸爸、媽媽、男孩、女孩、夏天、冬天、晴
天、雨天……各種生活用品在這兒都可以看
到，算算看還缺什麼，趕快努力補足，嗯～我
想我最缺一棟房子吧！！

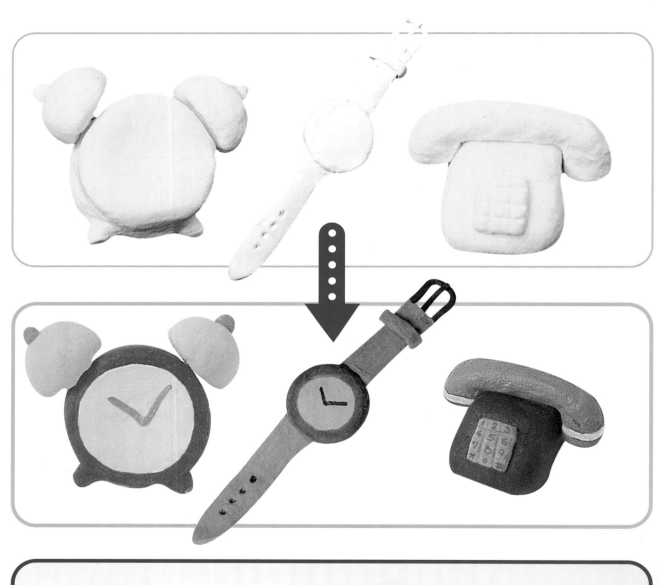

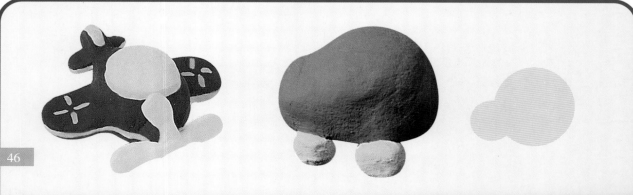

ABOUT

廚 房 用 品

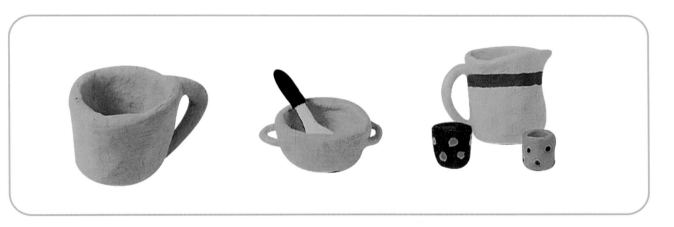

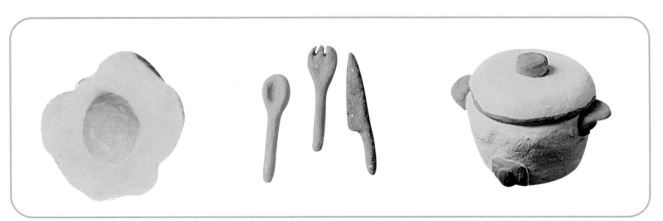

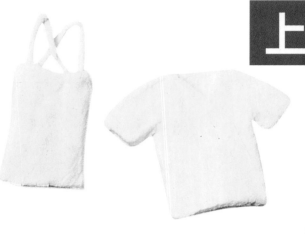

上衣

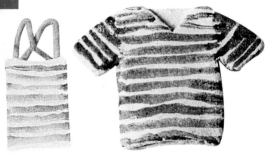

裙

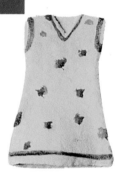

褲

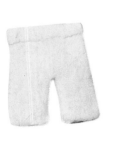

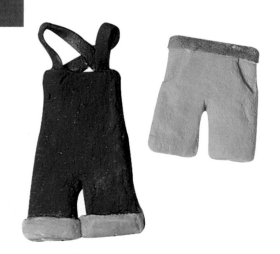

御寒

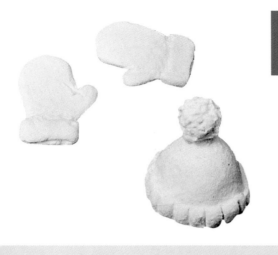

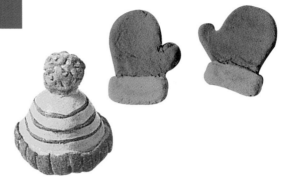

水性

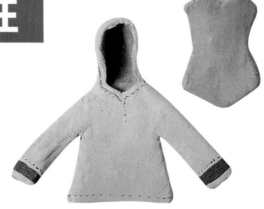

雨具

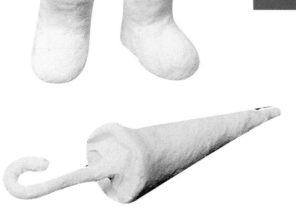

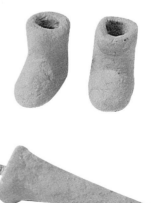

靴 shits

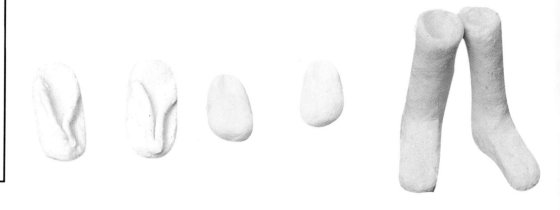

帽 HATS

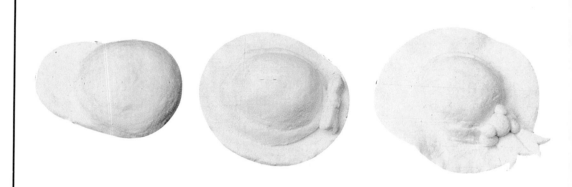

袋 BAGS

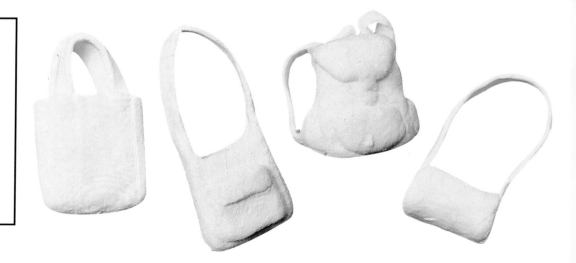

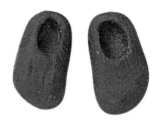

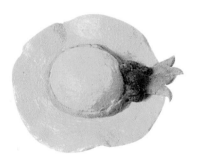
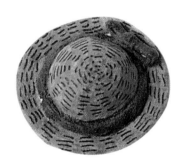

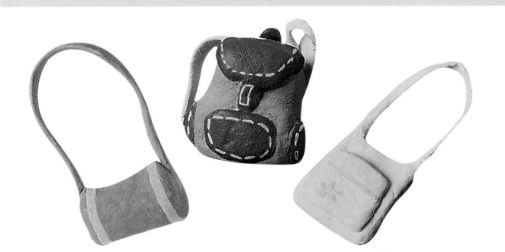

步驟技法

草 帽

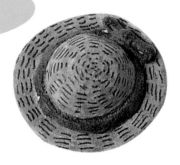

1 剪出一圓片。

2 捏半圓球固定於圓片上。

3 以一扁條狀紙黏土圍在接縫上做為裝飾。

4 用扁條狀做成蝴蝶結。

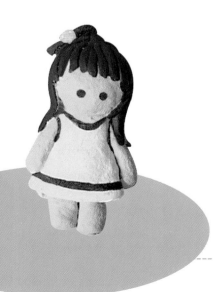

步驟技法

短　　褲

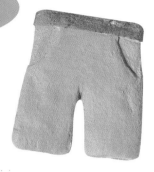 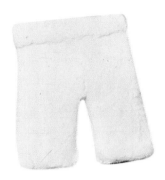

1 將壓平的紙黏土剪出褲子的形狀，前後各一片。

2 將其中一片剪出口袋的形狀。

3 把兩片接合，褲管處撐開使之有立體感。

4 在腰部以腰帶裝飾。

步驟技法

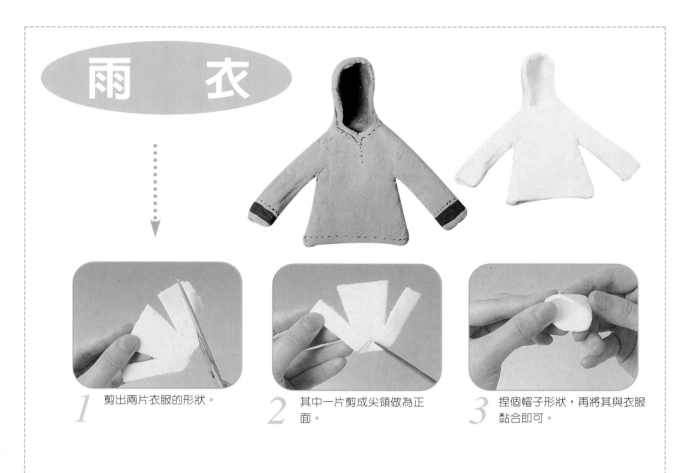

雨 衣

1 剪出兩片衣服的形狀。

2 其中一片剪成尖領做為正面。

3 捏個帽子形狀,再將其與衣服黏合即可。

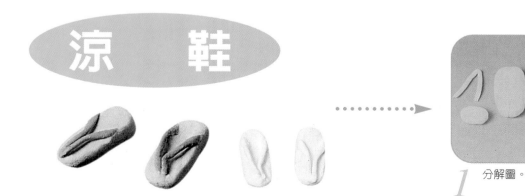

涼 鞋

1 分解圖。

步驟技法

毛　　帽

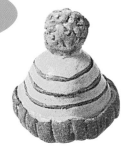 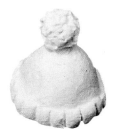

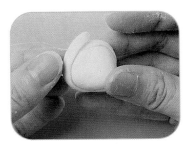
1 將圓錐形加個邊。

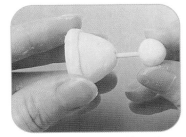
2 將圓球以牙籤插於帽子上。

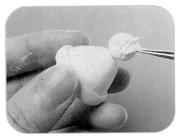
3 以鑷子捏成毛球狀即可。

鬧　　鐘

1 分解圖。

DIY物語

紙·黏·土·小·品

生活大師

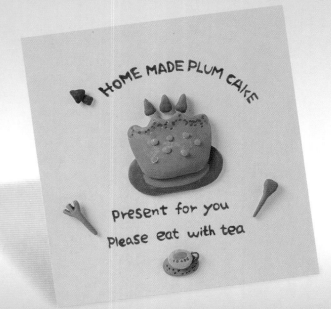

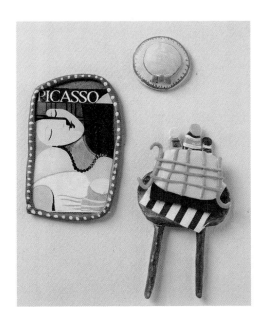

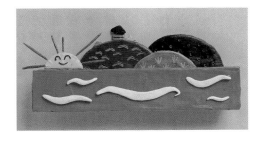

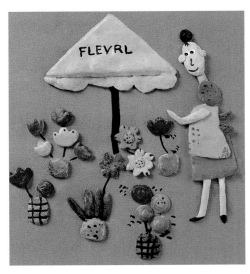

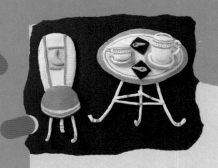

HOME MADE PLUM CAKE

present for you
Please eat with tea

Star

GO

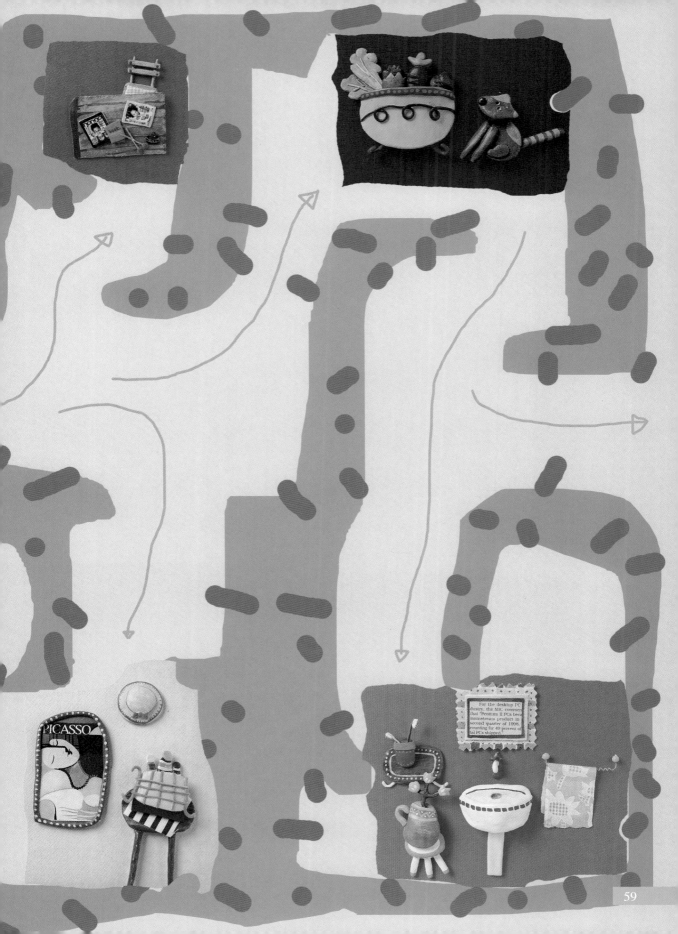

For the desktop PC industry, the MIC commented that "Pentium II PCs breaks mainstream product in second quarter of 1998, accounting for 49 percent of total PCs shipped."

花與桌子

寧靜的午后,太陽的餘暉斜斜地照進了
窗口,相框裡的照片透露著感傷的情懷,
回憶在空氣中漫延繚繞;青春,猶如倚偎
著边桌的花盆,稍縱即逝。

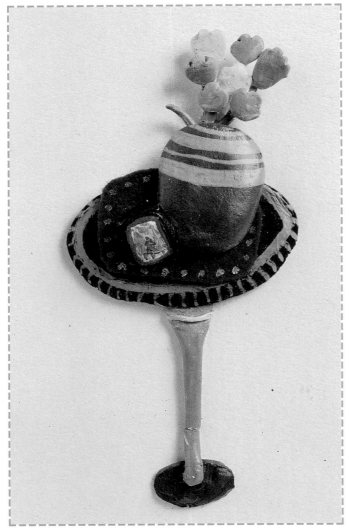

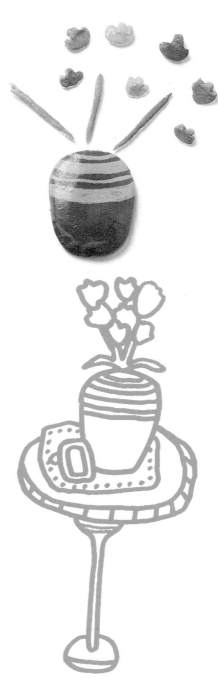

技法 ➡ 在已上色的紙黏土上,以立
可白加上圓點當作花邊。

CAKE COFFEE

是不是在啜飲著咖啡的同時,必須再來塊起司蛋糕什麼的,這種配對方式,就像洗澡時哼歌,少了就覺得無聊,無所事是,顯得孤單,多了竟感到滿足了。

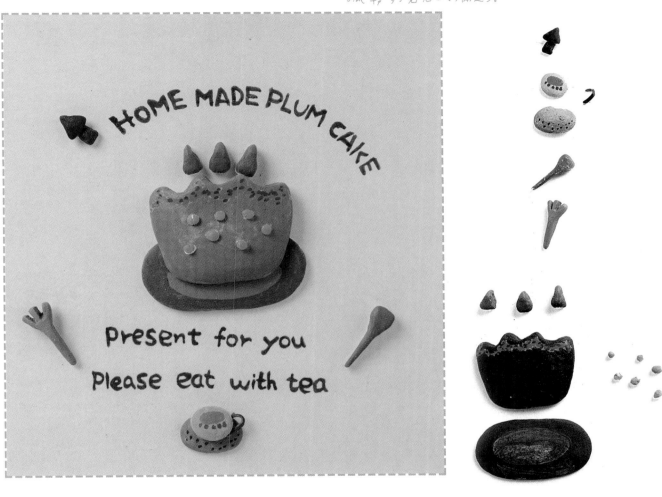

魔　鏡

鏡中的自己，所扮演的是哪種角色，真實？
鏡中的生活，所詮釋的是什麼樣的劇情，
虛偽？怎麼鏡中反射出另一个自己，無情！還看
到茫然無所謂的生活,是什麼樣的魔鏡,換
了個自己。

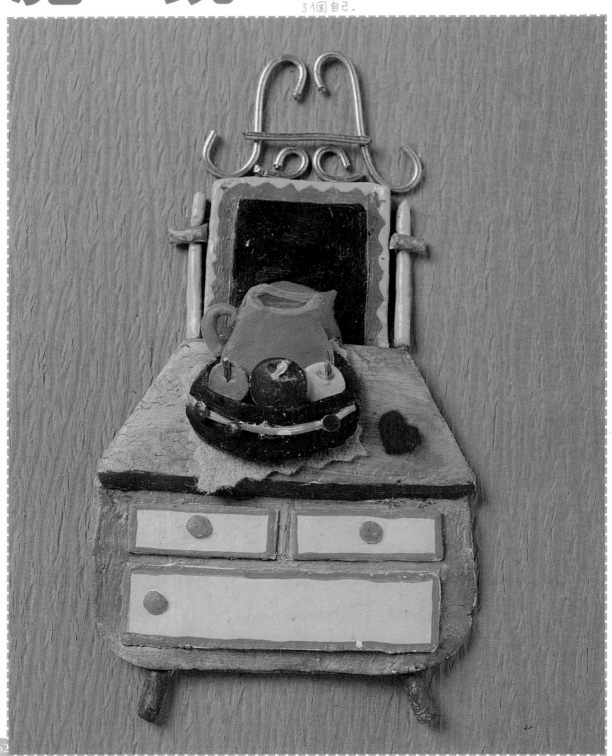

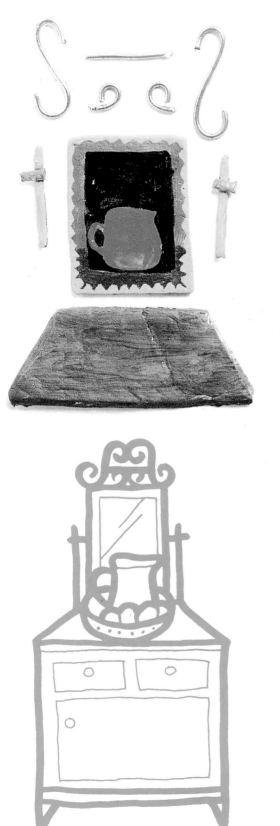

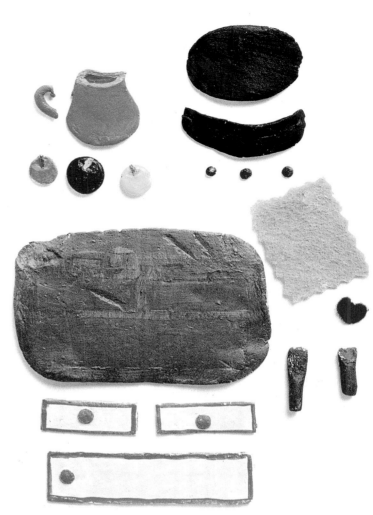

技法

貼上賽璐璐片，表現出鏡子的感覺。

自 然 風

喜歡獨處,可以抒發內心壓抑的情緒者,番翻
著 Magazine, 塗塗抹抹,好不閒逸,做自己
的主人,雖是困難,真實,就很簡單。

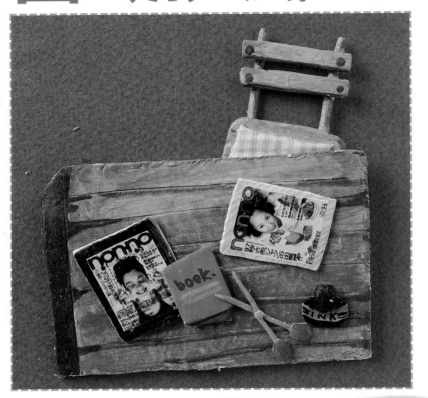

技法 ➡

從雜誌上剪下小照片,
當作書本的封面。

畢 卡 索

我有一面畢卡索的牆,有抽象的風格,很自我;
這是我的個性,不深入欣賞,不會了解我的思考
模式,這就是我的個人主義, My style

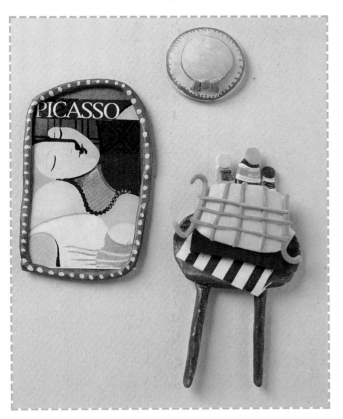

技法 ➜ 細部黏合的地方以相片膠或白膠黏接。

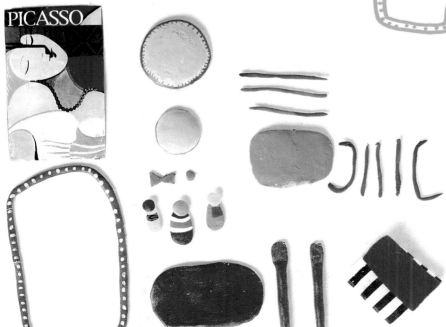

沐　　浴

想像有地中海式的白色氣圍,平頂式的白色建築,蔚芷的海岸和白砂,是和平的,安靜單純;白色,像沐浴時的濛濛氣霧,舒服的感覺,很浪漫。

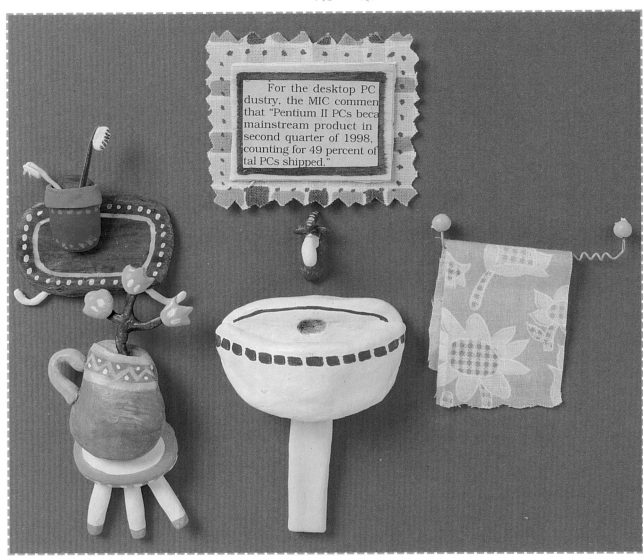

> For the desktop PC
> dustry, the MIC commen
> that "Pentium II PCs beca
> mainstream product in
> second quarter of 1998,
> counting for 49 percent of
> tal PCs shipped."

技法

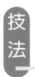

以泡棉膠墊出高度。

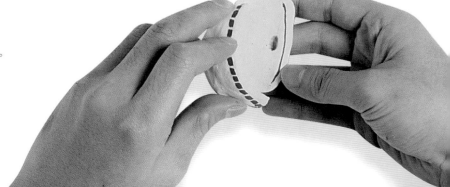

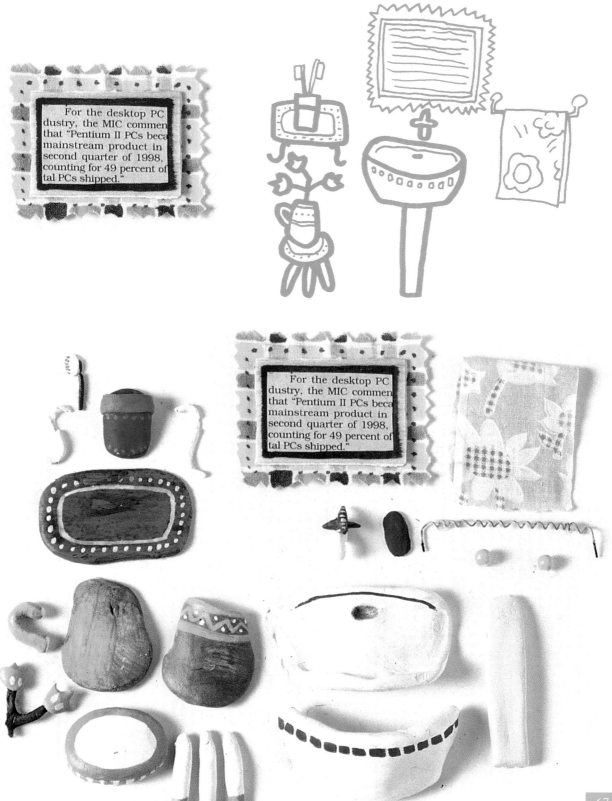

下午茶

忙碌的生活,可以忘却很多個人的紛擾,
久了就不會煩心了。可以裝得充實,也可以萎靡,
有點兒緊張,神米青緊繃,下午茶的時間裡,
活絡活絡,在下一刻全新出發。

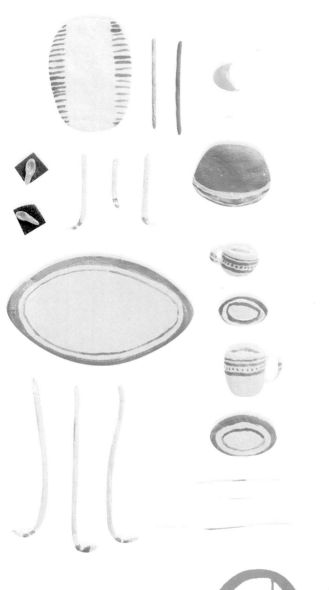

技法 → 將鐵絲彎折出形狀後，以紙黏土包起。

技法 → 以壓凸筆壓出弧形，可當作碗、碟等器皿。

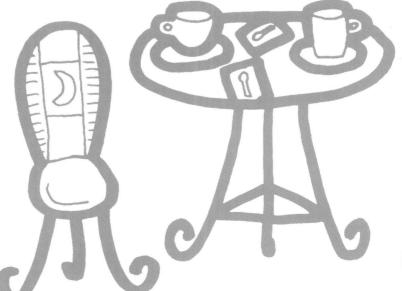

傳統市場

新鮮的每一個早晨，嶄新的一天，市場裏嚷嚷的人群來來往往，挑揀著新鮮，在買和賣之間，傳統市場的人情味，顯得好珍貴。

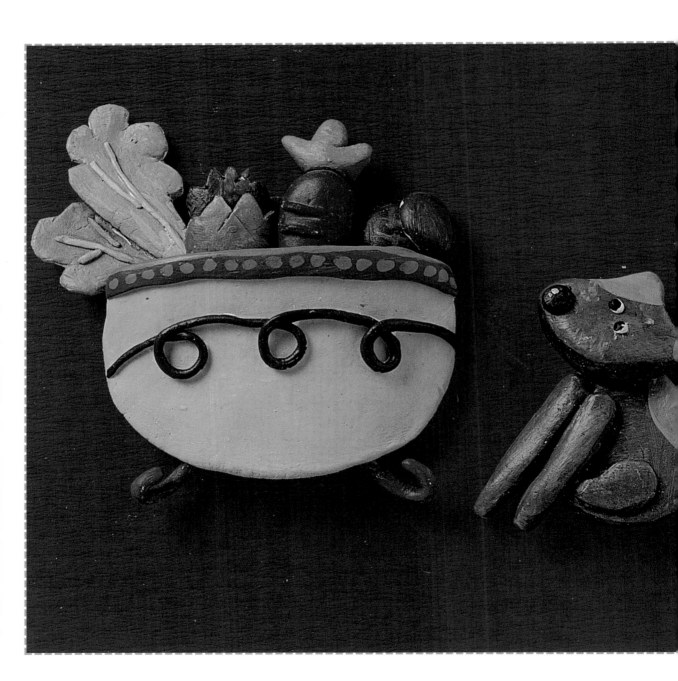

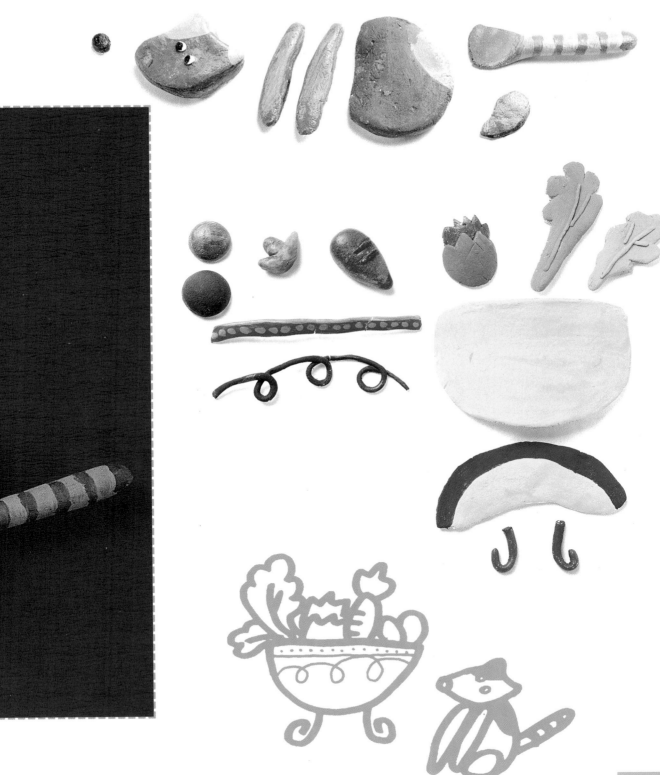

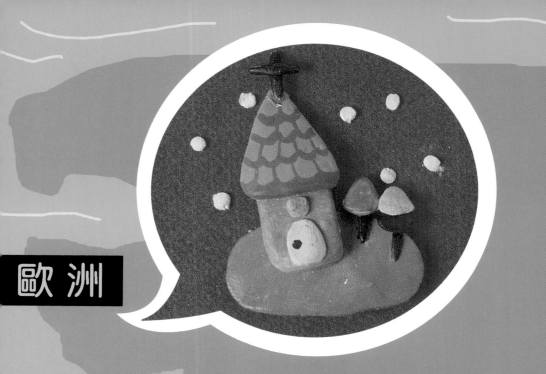

歐洲

非洲

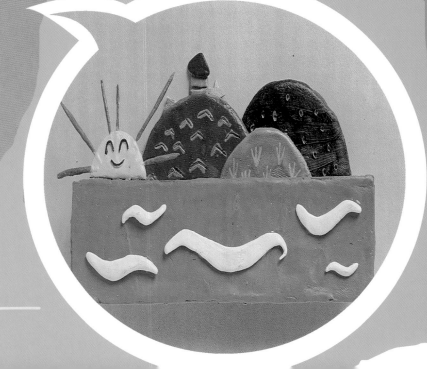

72

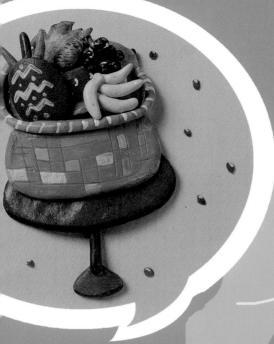

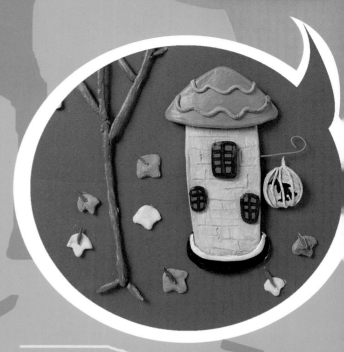

美 洲

亞 洲

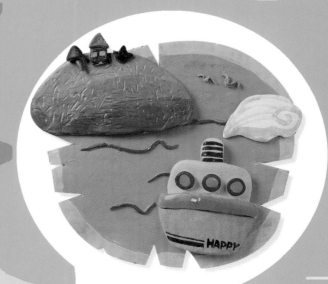

澳 洲

桃紅色歐洲

印象中的歐洲,古典而高雅,著實令人傾心
歐洲民族的熱情和隨性,就像桃紅色,讓
人垂涎;木屋及十字架佇立在雪中,桃紅色的氣
氣,沒有寒冷的感覺。

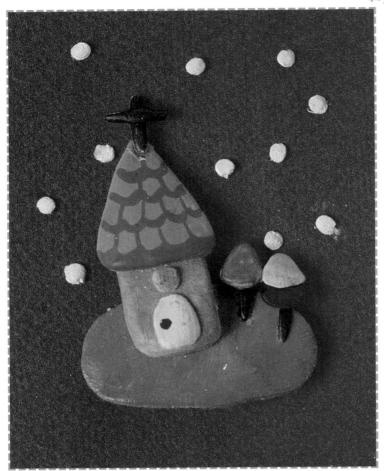

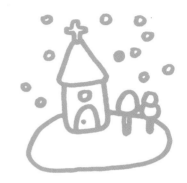

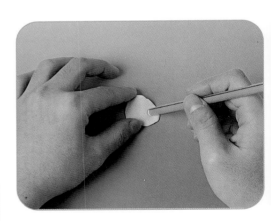

技法 → 以吸管在紙黏土上作出圖形。

豔陽非洲

非洲的袋、何色塊，紛澄而鮮明，跳足翟而坦率的大地，蘊孕生命種子；熱帶雨林的悶溼，沙芵的旺盛對流，豔陽的夏天，有著非洲式的快活。

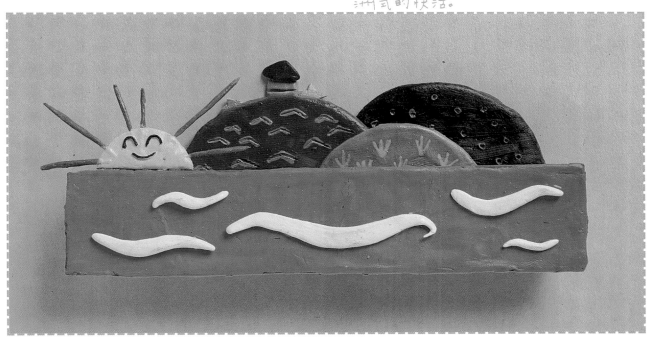

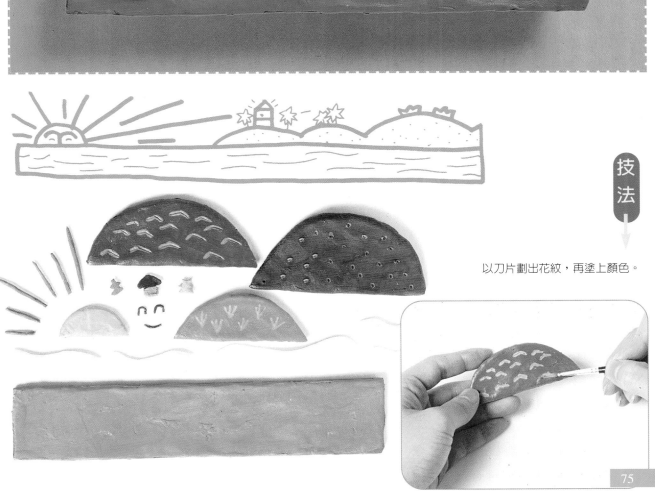

技法

以刀片劃出花紋，再塗上顏色。

澳洲閒情

海洋性氣候的閒情,適合慵懶的賴床,雪黎歌劇院前的風帆,乘浪馳騁也,海風徐面而來,調和著散步的心情。

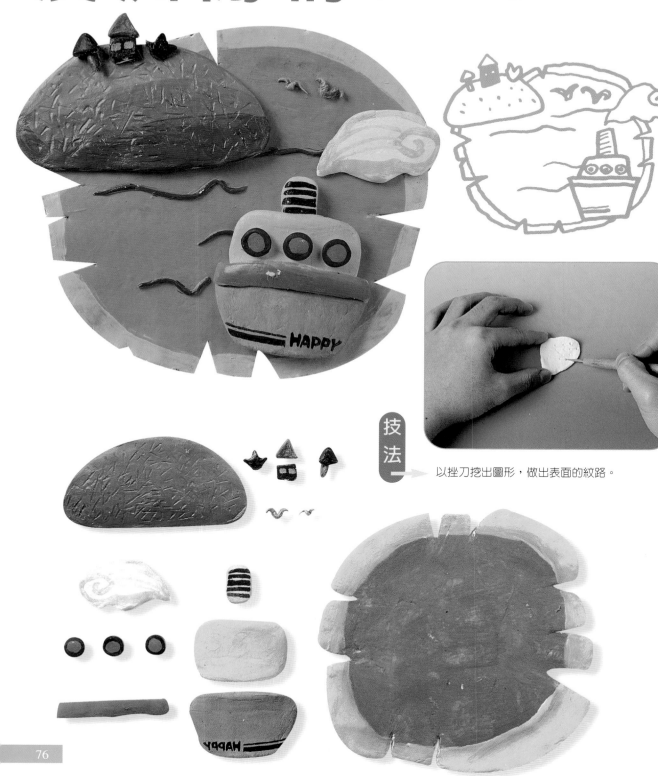

技法
以挫刀挖出圖形,做出表面的紋路。

豐收亞洲

延著喜馬拉亞山遺世而獨立，佇立於海洋
積極生存，因為地理特性而努力著，各個民
族都有其風格，這是具民族色彩的亞洲，也是
丰收的亞洲。

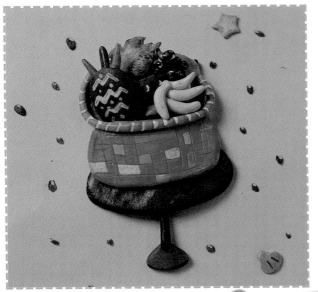

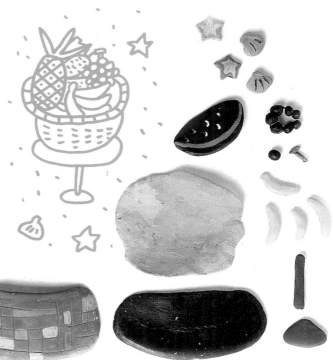

人文美洲

雖然沒有悠遠的文化，其單純色的背景，卻隱未施
的大地，卻蘊涵了先進的文明，呈現出多元的人文
性，有色民族間的相互調和，展現出新穎的
美式風格。

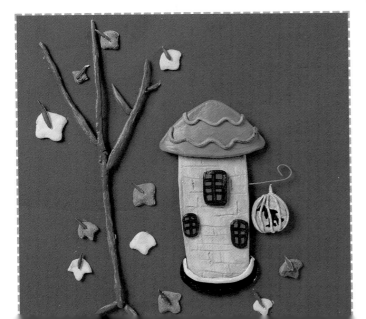

1 2 3 4 5 6 7 8 9 10 11 12 13 14
15 16 17 18 19 20 21 22 23 24 25
26 27 28 29 30 31

1 2 3 4 5 6 7 8 9 10 11 12 13 14
15 16 17 18 19 20 21 22 23 24 25
26 27 28 29 30

1 2 3 4 5 6 7 8 9 10 11 12 13 14
15 16 17 18 19 20 21 22 23 24 25
26 27 28 29

1 2 3 4 5 6 7 8 9 10 11 12 13 14
15 16 17 18 19 20 21 22 23 24 25
26 27 28 29 30 31

FLEVRL

1 2 3 4 5 6 7 8 9 10 11 12 13 14
15 16 17 18 19 20 21 22 23 24 25
26 27 28 29 30 31

MENU
ICE CREAM
SODA
FRAPPE

1 2 3 4 5 6 7 8 9 10 11 12 13 14
15 16 17 18 19 20 21 22 23 24 25
26 27 28 29 30

7

1	2	3	4	5
6	7	8	9	10
11		12		13
14		15		16
17		18		19
20		21		22
23		24		25
26		27		28
29	30	31		

10

1 2 3 4 5 6 7 8 9 10 11 12 13 14
15 16 17 18 19 20 21 22 23 24 25
26 27 28 29 30 31

8

1 2 3 4 5 6 7 8 9 10 11 12 13 14
15 16 17 18 19 20 21 22 23 24 25
26 27 28 29 30 31

11

1	2	3	4	5
6	7	8	9	10
11		12		13
14		15		16
17		18		19
20		21		22
23		24		25
26		27		28
29	30			

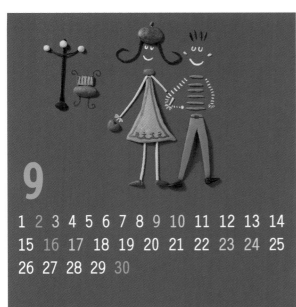

9

1 2 3 4 5 6 7 8 9 10 11 12 13 14
15 16 17 18 19 20 21 22 23 24 25
26 27 28 29 30

12

christmas party...

1 2 3 4 5 6 7 8 9 10 11 12 13 14
15 16 17 18 19 20 21 22 23 24 25
26 27 28 29 30

萬物之母

春天蘊孕生命，草地變鮮綠了，花兒盛開了，樹葉冒出了新芽，氣溫變的和煦，皓雪扇融化了，炊煙裊裊，如同母親和我們的緊緊相牽，溫暖而偉大。

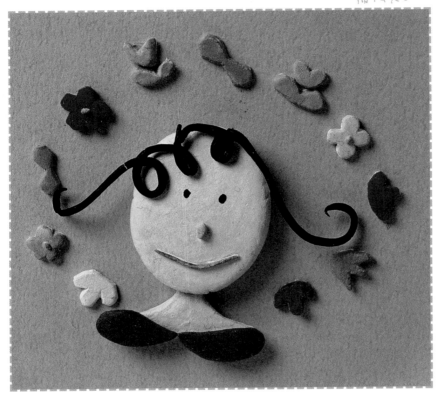

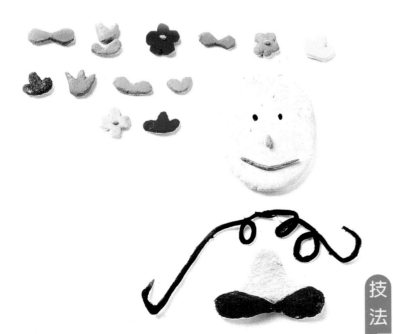

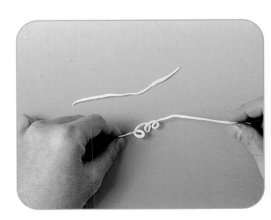

技法 搓出細長的紙黏土後彎曲，做其頭髮的造型。

大地之春

大地因春雨滋潤而翠綠新鮮,歲末的寒冬
在暖春開始前結束,彷彿整個世界都正引領
期待著新希望的到來,是淨化的心靈點滴,
重新開始的起跑點。

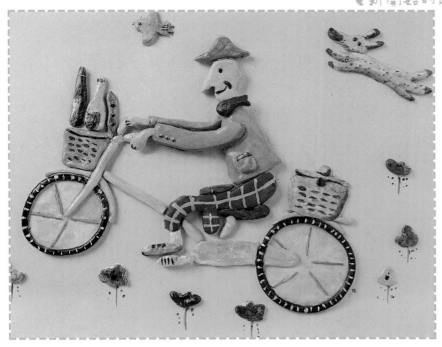

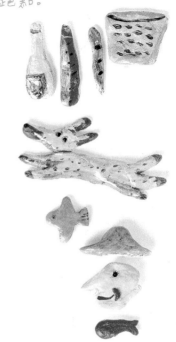

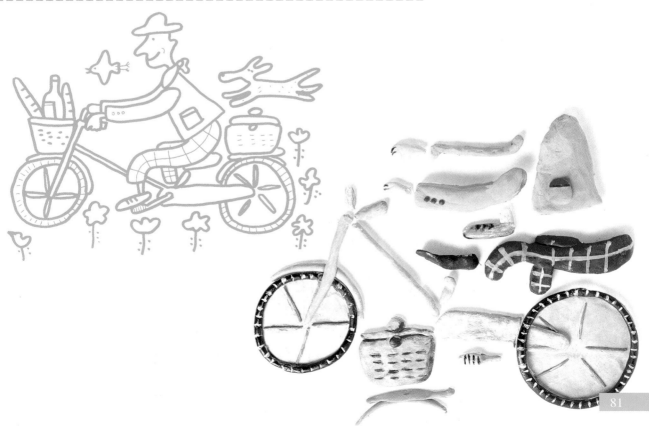

盛開之春

花朵的蓓蕾,樹木的新枝,草地的嫩芽,在春季裡盡情的綻放,舳的呼吸,日夜交替著光合作用,百花爭豔。

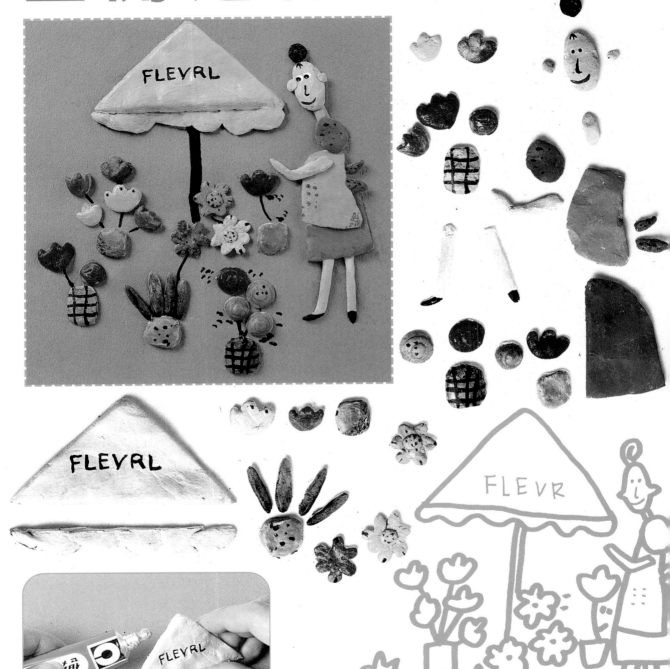

技法 ➡ 以相片膠平貼於紙卡上。

來去夏威夷

清淺的海灘附和著白色的浪花；沙灘上的足跡，蜿蜒延到港口椰林；美式的建築，也附和著夏威夷的黃昏落日，儼然的夏日風情。

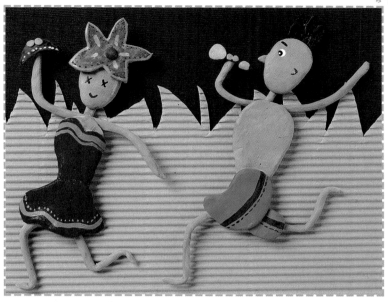

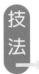

技法

利用瓦楞紙來表現草原。

仲夏夜之夢

漫遊在﹁滿天光斗的天際,耀眼眩目的﹁
是夢幻,仿如哪一顆是你,在遙遠的一﹁
我一個人靜靜地待在這個宇宙間,宴想﹁
夏夜。

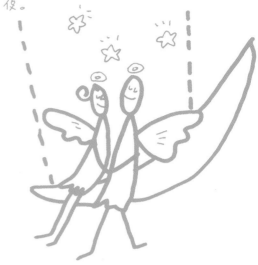

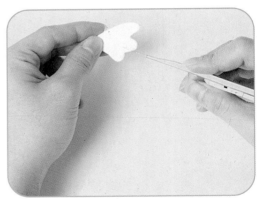

以刀片劃出紋路。

技
法

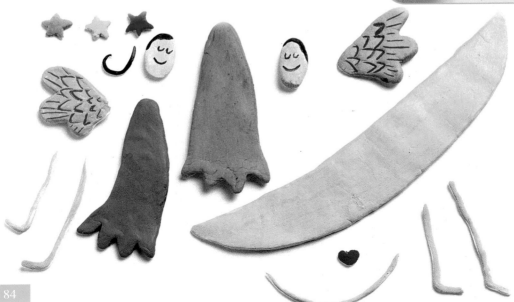

海洋夏天

海灘上的夏天,是酷暑,炎夏,致命的痛快;
陽傘下的夏天,是冰涼,暢快,養眼比基尼,
攤位裡的夏天,是熱情,解暑,火熱冰淇淋
今年的海洋夏天,多句海洋!

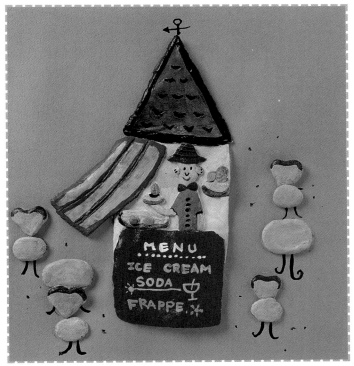

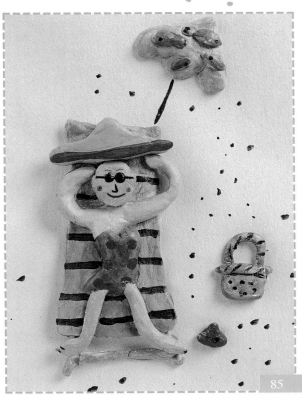

多事之秋

秋天真的是多事的嗎?傷感叫人傷情角燭景嗎?
像<女孩一般的秋天,心思細膩多心的,那麼
秋天是屬於女孩們的嗎?不!是..心情吧!

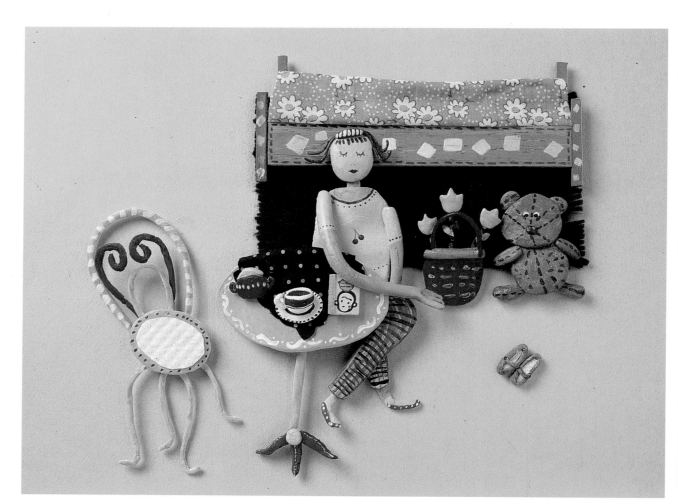

技法 → 以不織布當作地毯,在兩邊剪成虛狀。

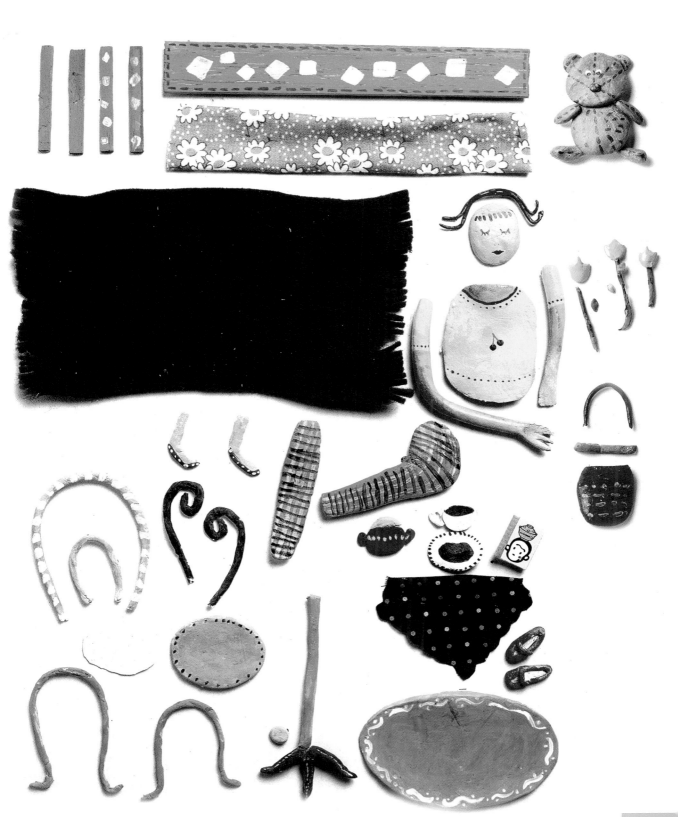

浪漫之秋

因為秋天，心思變的細膩了，浪漫的想法也就多了，情人在微涼的秋夜裡思念著是愛了，連眼前的路灯和座椅，也會顯得浪漫了起來呢！

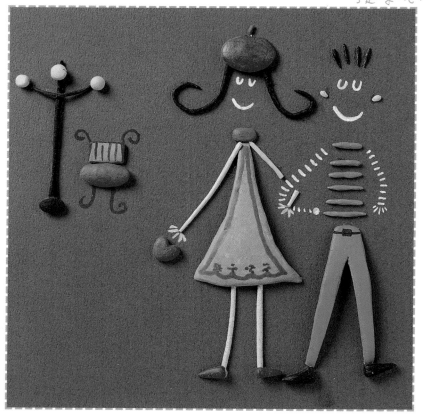

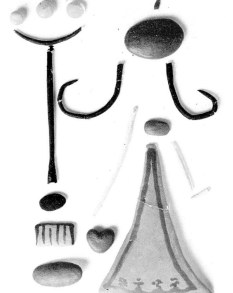

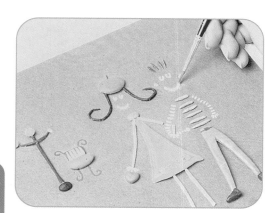

技法

局部以色筆勾勒出造型。

輕鬆之秋

秋高氣爽,心情也跟著輕鬆了起來,泡個熱騰騰的熱水澡,壓力的解放,使整個人似重新活了起來,在秋天的夜裡,我就是喜歡做這樣的事。

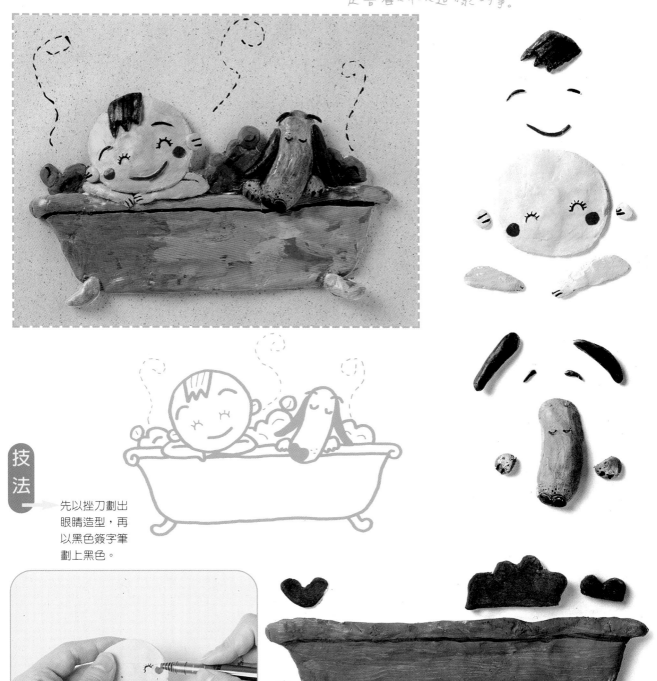

技法

先以挫刀劃出眼睛造型,再以黑色簽字筆劃上黑色。

聖誕之歌

聖誕節 彷彿先聽到了聖誕鈴聲, 響亮的
繚繞著身體, 忽遠忽近, 好像也瞧見了聖
誕使者, 一棟被覆著白雪的小屋, 濃厚的聖
誕氣氛, 就要襲捲而來。

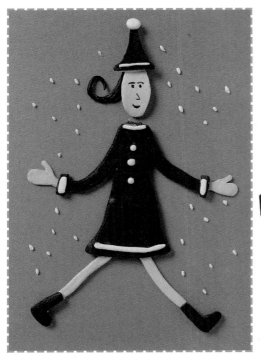

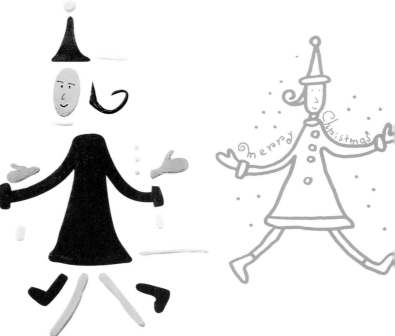

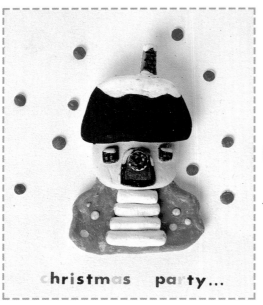

christmas party...

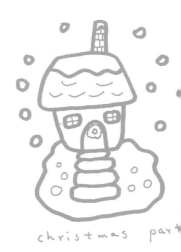

christmas part

聖誕老人

好奇聖誕老人究竟是何方神聖,男或女,抑
或是駕著麗鹿從天而降的天使,還是喬裝
成老人從外太空而來的外星人;伝說,一直
存在著。

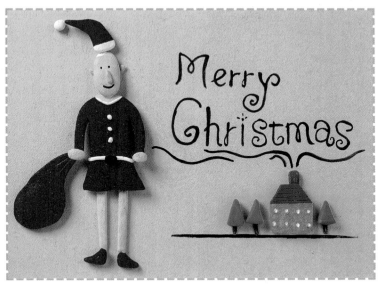

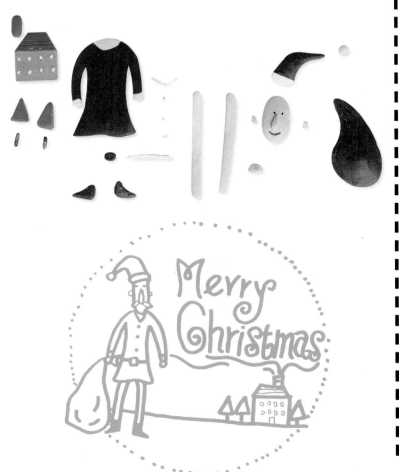

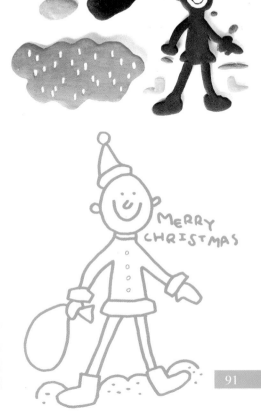

WORLD GOODS

走出這個小框框

到處走走看看

去體驗文化的不同

社會價值觀的差異

生活水準的比較

我們會有新發現

環遊世界

感覺自己的不同

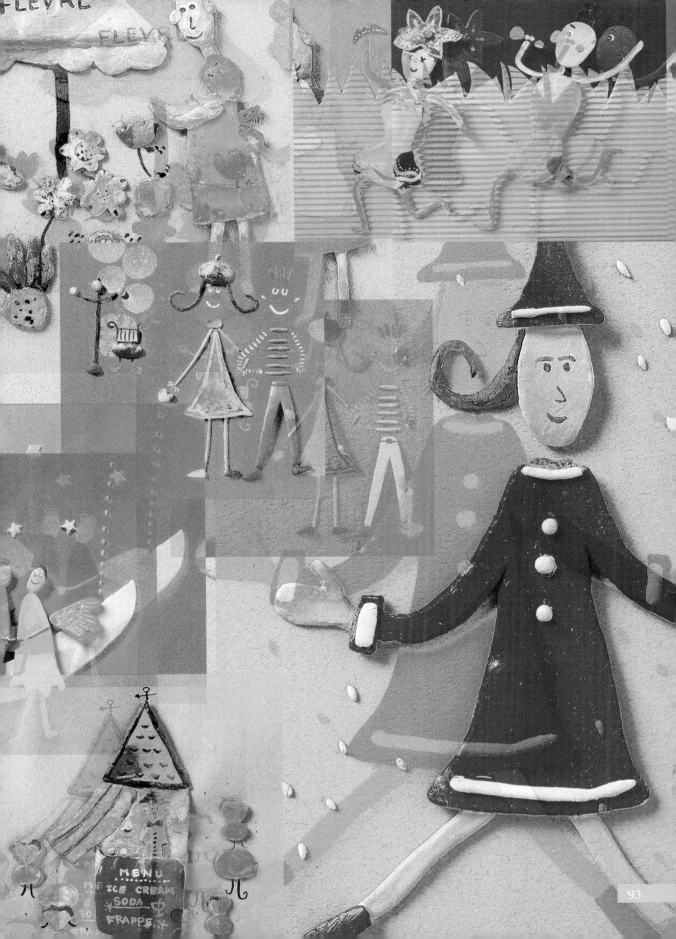

DIY物語

紙·黏·土·小·品

應用大百科

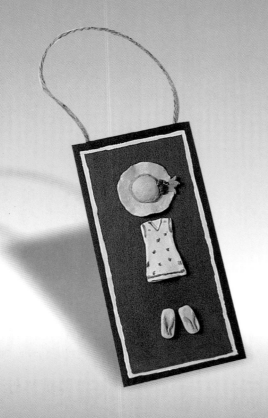

sign

p.96

造型吊牌

photo
frame

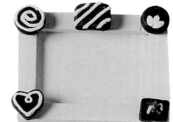

p.98

相框物語

card

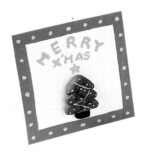

p.100

心情卡片

folder

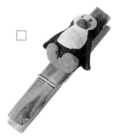

p.102

生活書夾

folder

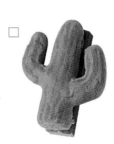

p.104

DIY磁鐵

造型吊牌

吊牌可以不只是平面的東西，黏上了著色的紙黏土，吊牌也生動了起來，不但添增了色彩，更是一目了然呢！

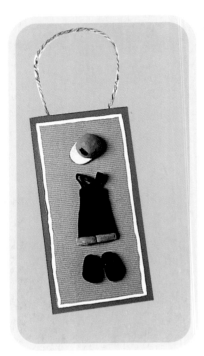

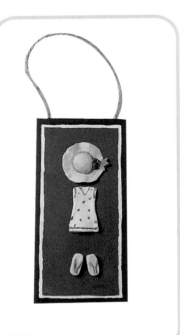

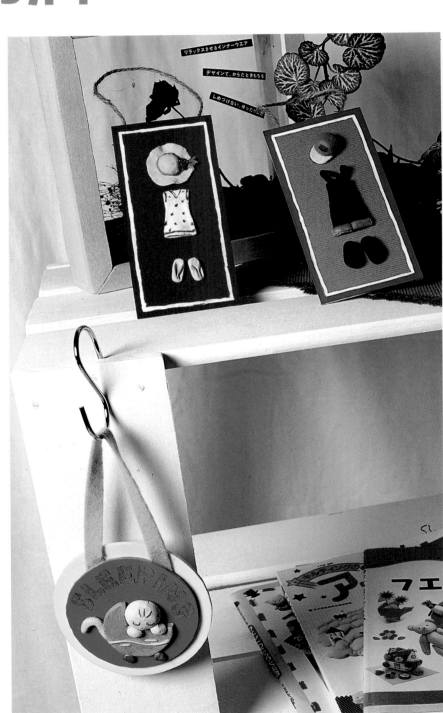

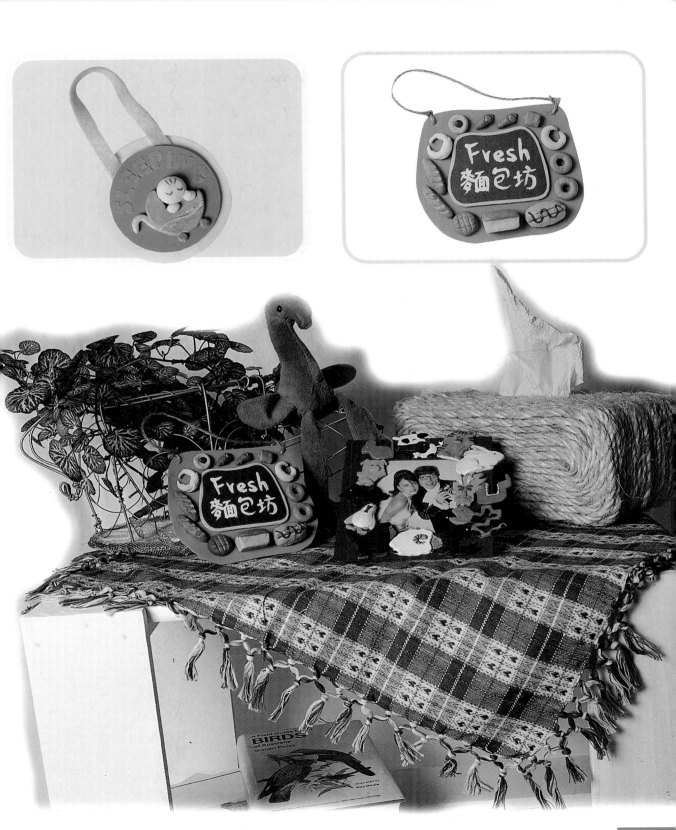

相框物語

想過如何裝飾家中的相框嗎？貼上可愛造型的紙黏土，便成了一個特別的相框，也可以參考市面上的相框，再加些創意，作成更炫的立體效果哦！

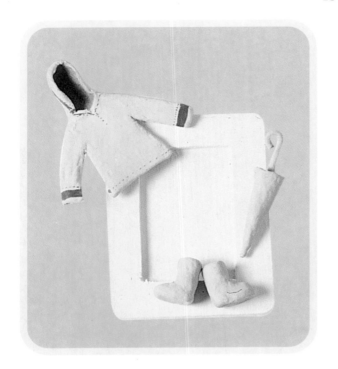

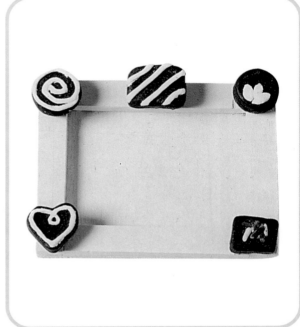

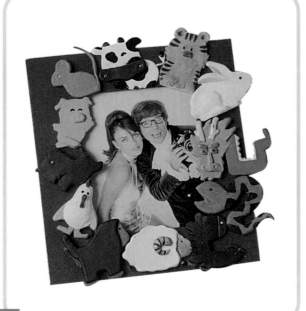

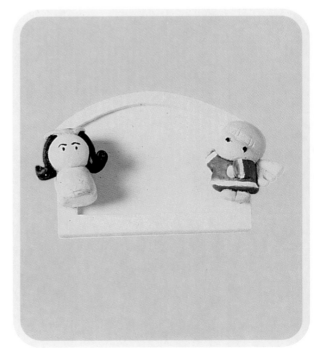

beautiful

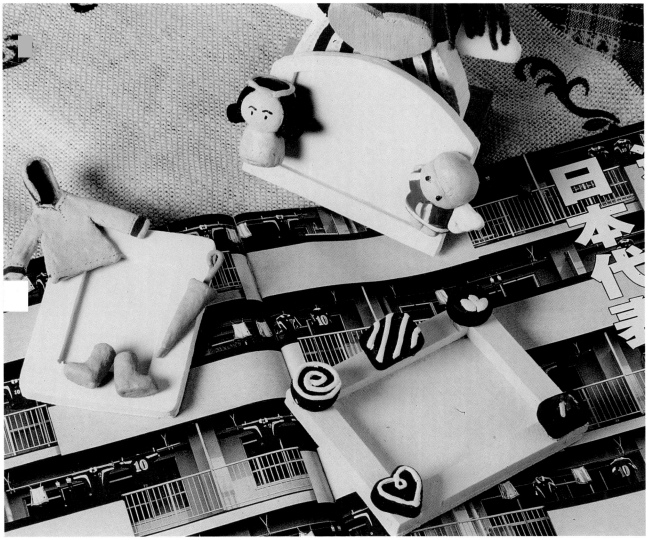

心情卡片

將我的祝福一點一滴的捏進紙黏土中，再將它做成了滿載著無限祝福的卡片傳送給你。

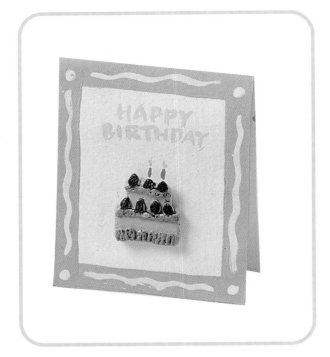

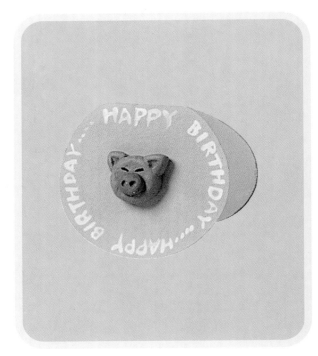

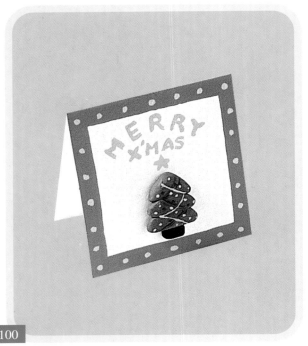

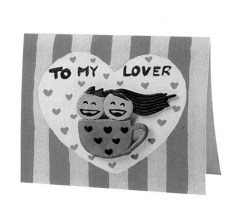

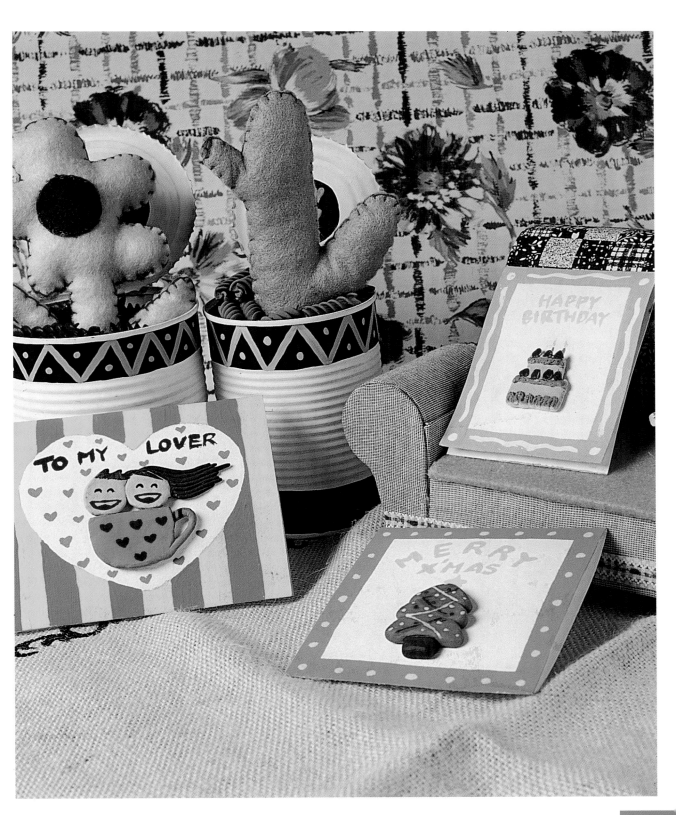

生活書夾

光禿禿的木夾好孤單，需要有人來陪伴。於是～一個個木夾搖身一變，成了實用與美觀兼具的東西了！即使不使用，放著也很賞心悅目！

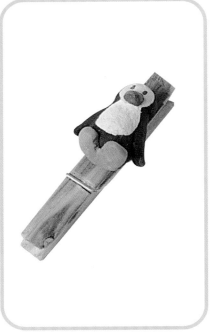

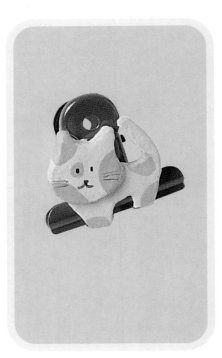

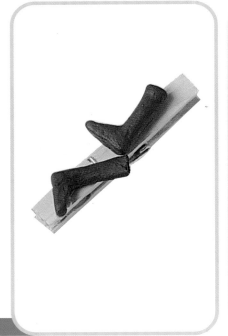

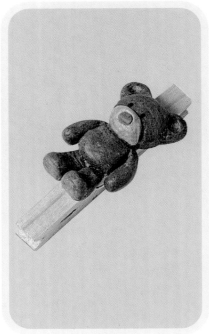

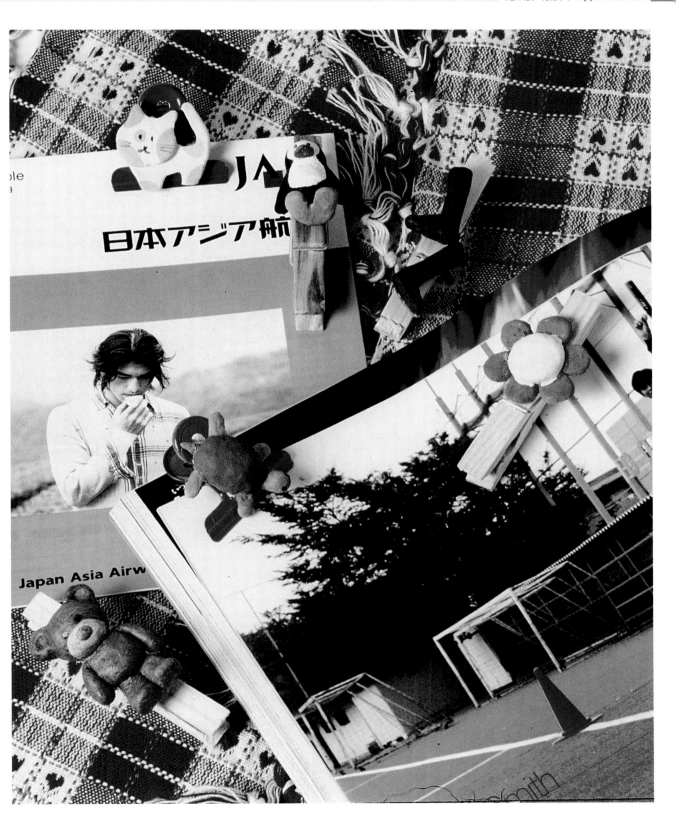

DIY磁鐵

外面買的磁鐵都很制式嗎？只要在磁鐵上黏上自己作好上了色的紙黏土，就成了自製的獨特的磁鐵了！

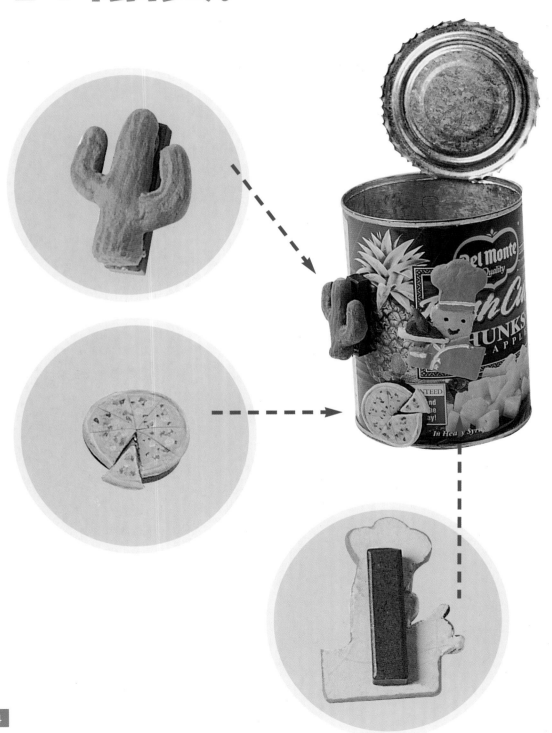

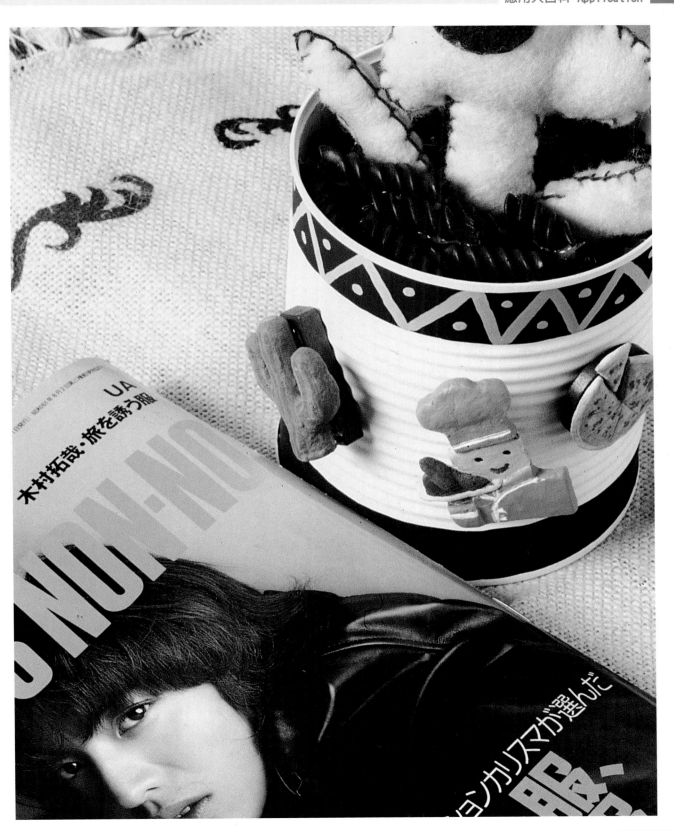

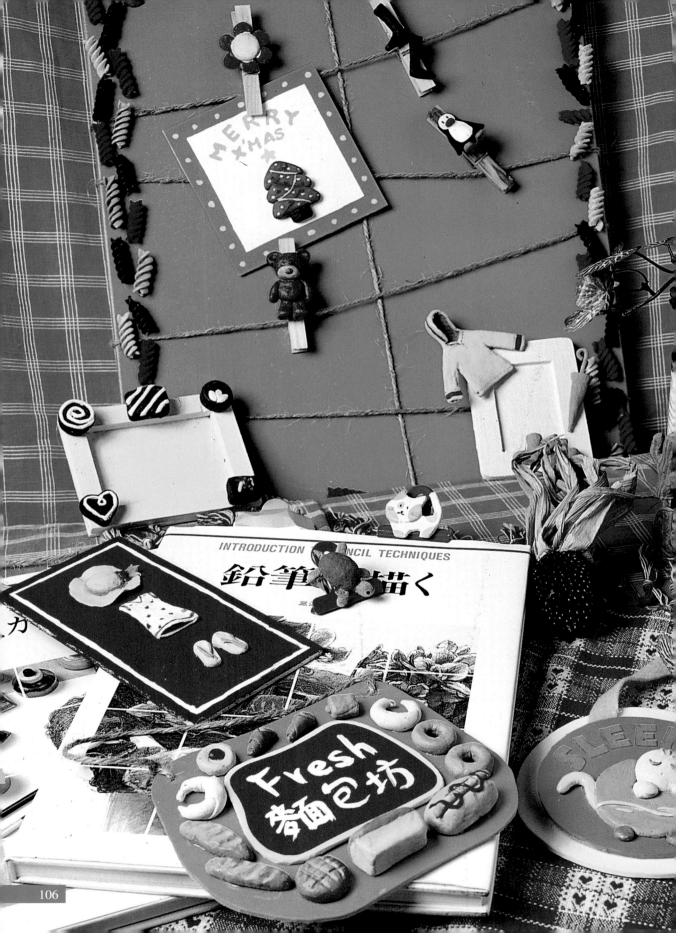

OVER

除了物質享受

有時候在生活的精神面上

也必須要有些改變

實用性固然重要

若能令自己更心曠神怡

未嘗不是可喜之事

生活不必太嚴肅

有自己的風格

會過得更快樂

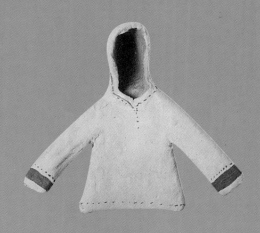

企業識別設計

Corporate Indentification System

林東海・張麗琦 編著

新形象出版事業有限公司

創新突破・永不休止

定價450元

新形象出版事業有限公司

北縣中和市中和路322號8F之1／TEL：(02)920-7133／FAX：(02)929-0713／郵撥：0510716-5 陳偉賢

總代理／北星圖書公司

北縣永和市中正路391巷2號8F／TEL：(02)922-9000／FAX：(02)922-9041／郵撥：0544500-7 北星圖書帳戶

門市部：台北縣永和市中正路498號／TEL：(02)928-3810

精緻手繪POP叢書目錄

POINT OF
PURCHASE

實用的美術叢書系列

幼教・親子・美勞・教室佈置

兒童美勞才藝系列

 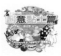 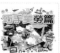

1.趣味吸管篇
平裝 84頁
定價200元

2.捏塑黏土篇
平裝 96頁
定價280元

3.創意黏土篇
平裝108頁
定價280元

4.巧手美勞篇
平裝84頁
定價200元

5.兒童美術篇
平裝 84頁
定價250元

幼教教具設計系列

針對學校教育、活動的教具設計書，適合大小朋友一起作。

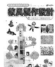 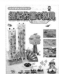 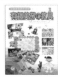 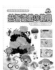 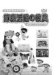

每本定價　360元

1.教具製作設計　2.摺紙佈置の教具　3.有趣美勞の教具　4.益智遊戲の教具　5.節慶道具の教具

教室環境設計系列

100種以上的教室佈置，供您參考與製作。
每本定價　360元

 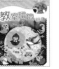 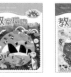

1.人物篇　2.動物篇　3童話圖案篇　4.創意篇　5.植物篇　6.萬象篇

親子同樂系列

啟發孩子的創意空間，輕鬆快樂的做勞作

合購價 1998 元

❶童玩勞作　❷紙藝勞作　❸玩偶勞作　❹環保勞作　❺自然科學勞作　❻可愛娃娃勞作　❼生活萬用勞作

96頁 平裝
定價350元

96頁 平裝
定價350元

96頁 平裝
定價350元

96頁 平裝
定價350元

96頁 平裝
定價350元

112頁 平裝
定價375元

112頁 平裝
定價375元

教室佈置系列

◆讓您靈活運用的教室佈置

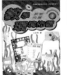 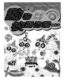 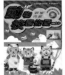 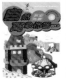 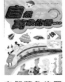

教學環境佈置
平裝 104頁
定價400元

人物校園佈置
Part.1 平裝 64頁
定價180元

人物校園佈置
Part.2 平裝 64頁
定價180元

動物校園佈置
Part.1 平裝 64頁
定價180元

動物校園佈置
Part.2 平裝 64頁
定價180元

自然萬象佈置
Part.1 平裝 64頁
定價180元

自然萬象佈置
Part.2 平裝 64頁
定價180元

 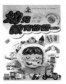 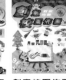

幼兒教育佈置
Part.1 平裝 64頁
定價180元

幼兒教育佈置
Part.2 平裝 64頁
定價180元

創意校園佈置
平裝 104頁
定價360元

佈置圖案百科
平裝 104頁
定價360元

花邊佈告欄佈置
平裝 104頁
定價360元

紙雕花邊應用
平裝 104頁
定價360元
附光碟

花邊校園海報
平裝 120頁
定價360元
附光碟

趣味花邊造型
平裝 120頁
定價360元
附光碟

國家圖書館出版品預行編目資料

紙黏土勞作：創意輕鬆做/新形象編著.--
第一版.-- 台北縣中和市：新形象，2006[
民95]
面 : 公分--（手創生活；2）
ISBN 978-957-2035-86-3（平裝）

1. 泥工藝術

999.6　　　　　　　95016804

手創生活-2

紙黏土勞作　創意輕鬆做

出版者　新形象出版事業有限公司
負責人　陳偉賢
　地址　台北縣中和市235中和路322號8樓之1
　電話　(02)2927-8446　(02)2920-7133
　傳真　(02)2922-9041

編著者　新形象
美術設計　李敏瑞、虞慧欣、吳佳芳、戴淑雯、許得輝
執行編輯　黃筱晴、李敏瑞
電腦美編　黃筱晴
製版所　興旺彩色印刷製版有限公司
印刷所　利林印刷股份有限公司

總代理　北星圖書事業股份有限公司
　地址　台北縣永和市234中正路462號5樓
　門市　北星圖書事業股份有限公司
　地址　台北縣永和市234中正路498號
　電話　(02)2922-9000
　傳真　(02)2922-9041
　網址　www.nsbooks.com.tw
郵撥帳號　0544500-7北星圖書帳戶
本版發行　2006 年 10 月　第一版第一刷
　定價　NT$ 299 元整